每一個終點

出發

2012/4/1 星期天 我出發

畏縮的白沙岬燈塔

台灣 水彩

海岸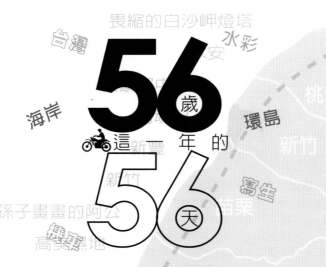

56歲

這 年 的

56天

環島

寫生

機車環島寫生 我已經遲了30年
畫下完整的海岸美景 台灣已經遲了500年

即將要教孫子畫畫的阿公

高美濕地

艷陽天的路程

濁水溪

犁田

箔仔寮

突破 1000 公里

鄉海民宿王老闆

出現椰子樹了

分身

而我依然寫生

海岸發呆亭

感謝柯俊彬
總經理的贊助

製作的最新水彩

畫專輯校稿

柴山速寫

台北市

新北市

桃園

新竹

宜蘭

新竹

寫生

苗栗

福爾摩沙

彰化

南投

花蓮

雲林

嘉義

台南

高雄

台東

屏東

作者｜洪東標　　　　出版｜金塊文化

感謝

因為月鑫一直很積極地問：「老師，你的書甚麼時候開始動工？」

原本我以為一趟寫生的旅程下來，光是準備畫展出版畫冊夠我忙的了；寫書以後有空再說，甚或可有可無。

但是月鑫又說了：「以後你怎麼跟你的孫子說你曾經用機車”圖規台灣”？你又是如何辛苦的畫下一百多張海岸的美景？」

所以，我被逼得徵求了一個工作小組，在他們的同意下，開工囉！

這本書因而誕生。

特別感謝 月鑫，日夜操勞的修稿訂稿。

謝謝師大 蘇憲法 教授、 黃進龍 教授及新莊現代藝術創作協會 萬福 會長賜序， 萬福 提供照片和賜稿、秋燕、寶珠、美英姐賜稿；志強協助出版事務、玉蘭的美術設計等。

沒有你們的見義勇為，就不會有這本書。

▲三仙台 (速寫)　36x51cm

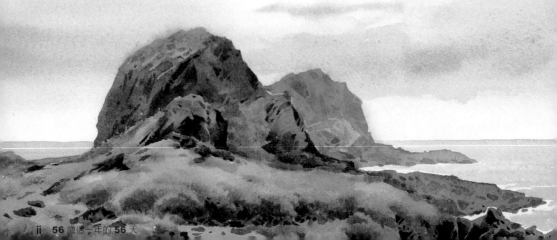

感謝協辦與贊助

協辦單位：
國立中正紀念堂、中華亞太水彩藝術協會、臺灣國際
水彩畫協會、玄奘大學、新莊高中、劉戀文化基金會

贊助企業單位：
光陽機車公司、生展實業公司、宇達電通 Mio、長鑫
廣告公司、台灣藝聞雜誌社

贊助飯店單位：〈依完成協商順序排序〉
新竹老爺大飯店、花蓮煙波大飯店、大沙漠濱海渡假
中心、東太陽 Spa 溫泉會館、麥寮群成旅社、布袋
龍園旅社、岡山和源旅社、來看大海民宿、藍色 101
民宿、半月灣小築、新豐旅社、福彎莊園、三芝淺水
灣、基隆馥嘉商務旅館、脫線牧場、太魯閣小魚的家、
凱鑫山莊、福隆一間屋、知本老爺大酒店、墾丁福華
渡假飯店、福隆福容大飯店、花潤集、翰品酒店高雄、
墾丁夏都沙灘酒店、台中長榮桂冠酒店、四湖鄉海民
宿、天外天海洋會館、高雄華園飯店、理歐海洋溫泉
渡假飯店、台邦商旅、四個孩子民宿、銀座大旅社、
台南大億麗緻飯店、高雄統茂休閒飯店、萬里仙境溫
泉會館

感謝媒體報導：〈依報導先後順序〉
中央廣播電台、全民電視台、ic 之音廣播電台、自
由時報、東森新聞台、聯合報、中國時報、中國電
視公司、年代電視新聞台

序

台灣海岸巡遊 洪東標的機車環島寫生創作

蘇憲法｜台灣國際水彩畫協會榮譽理事長、國立台灣師範大學美術系所教授

任何一門藝術的產生，都與創作者的生活經驗息息相關，藝術家受母土文化的滋養紮實了內涵，越貼近大地，情感越發壯實，因此，藝術家馬不停蹄地追尋……，卻發現，最深切的愛戀，是回到最本初的土地。

30 年來，筆者從歐洲、美洲找尋繪畫的色彩與靈感，古城、新都；水鄉、峻嶺；赤道、極地……，千山萬水，地球繞了一圈之後，心裡仍時常想望好好地端詳、記錄自己生長的土地，重啟記憶中最淳美的圖像，然而，多半只能片段撫拾，台灣雖小，要走的路還很長。

洪東標擔任中華亞太水彩藝術學會理事長，長達六年時間，期間舉辦多次與林務局合辦的台灣國家公園寫生活動，堪稱台灣活動力最強的畫會之一。卸下理事長職務後所做的第一件事，便是「台灣海岸巡禮」，騎著他那台七、八年歷史的光陽機車走遍台灣，做一次完整的海岸巡航，並紀錄寶島台灣的海岸線景觀。

一步一腳印，築夢踏實！洪東標完成環島的觀海巡遊與創作，其中大部份都是頂著烈日豔陽下實地寫生，忍受斥曬之苦，不畏海水拍打、狂風吹襲，終於完成了百幅作品，尺寸規格不一，共分十大系列，經桃竹苗海岸、中彰海岸、雲嘉南海岸、高屏海岸、墾丁半島海岸、花東海岸、蘇花海岸、蘭陽海岸、東北角海岸到北海岸，全部入畫。

對於一個在布袋海邊成長的筆者來說，海岸的一草一木都是童年的記憶，溪、海、河口、沙灘、烏雲、天空、落日、燈塔、風車、竹筏、海防崗哨與廟宇，尤其布袋好美寮濕地，那是筆者的故鄉，海邊的木麻黃幽林成蔭，與海水輝映成趣。而近年風力發電的風車景觀，則已經成為

台灣海岸線不可缺少的部分。

　　洪東標還在驚濤拍岸中創作了「台中港」；描繪「芳苑海岸」之水面如鏡；雲林六輕油輪與竹筏的對照，凸顯了環境保護與經濟發展的矛盾；其他如高雄港的巨輪入港、「佳樂水遙望」的長幅構圖，以其善長的輕爽剔透之筆法描寫的煙雨迷濛氣氛；「南灣午後」藍天襯托纏捲白雲；以及「港仔沙漠」之低水平構圖所延展的無盡黃沙。台灣人熟悉的太麻里曙光亦在他筆下呈現，還有難得一見的新社梯田與海岸、清水斷崖、龜山島及北海岸的濱海公路等，皆一一入畫。

　　在創作技法上，洪東標未使用他慣用的分割技法，改採以純透明水彩的表現形式寫生創作。以綠色描繪樹叢之層層疊疊，濕中濕技法中帶出層次豐富的透明度，尤其貓鼻頭之「霧鎖奇岩」，有如鬼斧神工之巨岩構築的前後空間，間以深沉之黑褐綠色，並以逆光手法描寫岩石，恰與下方細細潺潺的水浪作一強烈對比，雄渾中不失細膩。

　　看了洪東標所有作品之後，筆者亦恍如環島一周，其中有熟悉的景觀，也有未曾親臨的祕境，相信所有的台灣人都與筆者一樣，跟著洪東標的海岸巡禮走一回，將發現台灣故鄉的美好，也會更珍惜我們的土地。

序 ‖

「水岸‧海風」 洪東標環島寫生創作

黃進龍｜台灣國際水彩畫協會、中華亞太水彩藝術協會 理事長

　　台灣四面海洋圍繞，海岸景觀取得容易，大多數藝術家都曾畫過海岸邊的相關題材，但有計畫性地將全省的海岸景觀做規劃寫生，在兩個月的日期中，一天接著一天，從北到南，從西到東，逆時鐘環島寫生，可謂創舉。以藝術的眼光，為台灣的海岸留下美麗的身影，令人敬佩！

　　這次環島寫生，洪東標將海岸景觀區分成：桃竹苗海岸、中彰海岸、雲嘉南海岸、高屏海岸、墾丁半島海岸、花東海岸、蘇花海岸、蘭陽海岸、東北角海岸及北海岸等十個區域。西部的台灣海峽、南部的巴士海峽及東部的太平洋，景色或有不同，加上各地方的漁牧方式差異，所構築的景觀自然不一樣，如作品《竹南》沙洲上的竹竿，吊掛三角形的網子，排列成串，造形奇特；而《彰化大城海岸》中的網子，長條狀彎折成"之"字形，這些漁牧的工具，與自然景觀相對照，就是耀眼。蘇花海岸及東北角海岸，因山海相接的地形，有別於一般海岸。蘇花海岸是台灣聞名的險峻之路段，洪東標為表現這種上下高低落差景觀，即使是水彩少見的直式構圖，作品《清水斷崖–從蘇花公路看》的構圖比一般的直式構圖更為狹長；或以山壁為風景屏幕的構圖，作品《清水斷崖的下方》中的背景，全是縱橫的山壁，阻絕視線的穿透，產生受壓迫的聳立感受，彰顯宏偉險峻的特色。墾丁半島的熱帶風情景觀也很特別，作品《貓鼻頭》的礁石高低排列，被海浪拍打下所竄起的霧氣籠罩，三兩海鷗翱翔期間，美不勝收，霎時誤以為哪國外勝景！

　　洪東標的畫風穩健，用色以自然為本，講究真實的色彩鋪陳，但乾淨且甜美，甚至有雨後般的清新與舒暢感受，如作品《苗栗龍鳳漁港》、《茄定海岸１１》，好似一塵不染的勝境。在寫實的作品中，仔細看，或許會發現畫面上隱約有刷子帶過的絲絲排列線條，作品《小野柳》、《石傘

路海岸》，這樣的形式在水彩畫的技法上來看並不容易，太乾則筆觸無法融入畫面；太濕則糊成一團，效果出不來，更重要的是在寫實的形式中，筆刷需貫穿不同的物象與空間，在不破壞原有的各形態事物色調組織原則下，筆刷自然穿梭其間，很不容易，這也間接塑造出洪東標特有的表現風格。

中華亞太水彩藝術協會創立於 2006 年，洪東標被選任為第一、二任理事長，在位期間辦理許多項水彩藝文活動，如：玉山國家公園 22 週年處慶特展、「藝術與自然的對話 - 台灣森林之美水彩特展」、「雪霸國家公園百景美展」、「藝術家的眼睛 - 福山之美」水彩展、「風城風華 - 新竹市百景」水彩展、「戰地鐘聲 - 馬祖列島百景」特展、2010 兩岸水彩交流名家大展暨作研討會等等；並出版「河海山林」、、「戰地鐘聲 - 馬祖列島百景」、「遊園尋夢」、「國家植物園之美」、「台灣意象」水彩大展等書籍與畫冊，這種豐碩的成就，不知奉獻多少心力，推動台灣水彩藝術近程的蓬勃發展，助益頗大，在短短六年時間，領導畫會成就非凡事業，無人能及！

人生的志業總是階段性的延續，洪東標在水彩畫會理事長的職務功成之後，接著規劃環島寫生：「以繪畫方式記錄新世紀臺灣海岸的美景」的壯舉，再一次階段性的邁步向前，朝理想前進。其成功的藝術志業之路與圓夢之途，值得效仿，關鍵是，誠如洪東標在其自序所言：「信念夠堅持、不輕言放棄」！

序 III
用鄉土情懷與藝術情懷寫歷史

鄭萬福 | 新莊現代藝術創作協會會長

懷有濃郁的鄉情早見端倪

與東標老師結緣是十餘年前，在他擔任新莊現代藝術創作協會會長的時候。當時，他除了忙於教學與一般會務外，更犧牲假日辦理多次系列的「藝術種子教師寫生活動」，帶領藝術同好足跡遍及東北角海岸、平溪山林與十分瀑布，更遠赴苗栗三義鄉野之間與魚藤坪龍騰斷橋等地。洪老師對於生長的台灣懷有濃郁的鄉情，早見端倪。

「六力」兼具，配合感性與理性交相運用，步上實現夢想之路！

最初聽到洪老師計畫，要以 56 天騎機車環島寫生方式，完成台灣海岸百景的壯舉，內心深處的敬意油然而生。騎機車環島可飽覽全台美景，是件賞心悅目的事，但是加上一路寫生，還要完成台灣海岸百景作品，可就難上加難也！這壯舉需要：千里長途跋涉、不畏風吹日曬雨淋、遇美景汗流浹背也能立即氣定神閑寫生創作、每日依序都有一定里程進度不擱不延遲、每日約需完成二件作品……等各種條件配合，方能建其功、畢其役！洪老師就是在這樣的情況之中，耐力、毅力、寫生功力、行程規畫力、計畫貫徹力與危機應變力，「六力」兼具之下，配合感性與理性交相運用，步上圓夢成功之路！

為藝術創作寫下新頁！

台灣四面環海，藝術家以海岸景觀與人文取材進行創作，是很常見的主題。但環顧美術史，將台灣海岸之美有系統的、全面的運用水彩創作的方式呈現，洪老師確實是第一人！不論作品的質與量，皆已寫下歷史紀錄。恭喜洪老師！也謝謝東標大師，讓我們分享您藝術的光與熱！

序 IV
那雙黝黑的手

莊美英｜師大附中國文科退休教師

　　用藝術的方式關懷守護台灣海岸的藝術家，洪東標老師終於完成心願達成目標，回到課堂上來了。

　　老師對同學們作品優劣的評析依然鞭辟入裏，示範繪畫技巧仍然竭誠盡力。熟悉的面孔熟悉的語調，但卻發現些微的異樣，那雙晃動的手有些陌生，黝黑的皮膚與泛白的指甲，像極了一雙錯置的黑人的手。

　　我們錯愕的問老師：「現在天氣這麼熱太陽那麼大，你都沒做防曬措施嗎？」

　　老師說：「我能包能遮的都做了，但是我要畫就不能把手也包住了呀！」

　　腦海中突然閃過一個畫面，一個孤獨的身影兀立海岸邊，忘情的揮灑手中的畫筆，無懼風吹日曬。

　　明知老師並不孤獨寂寞，為完成心中的願景，一定無怨無悔，但那雙黝黑的手，看在我這阿嬤老學生眼裡，不免有些憐惜，忍不住要說：「憨囝仔！ 你終於回來了！」

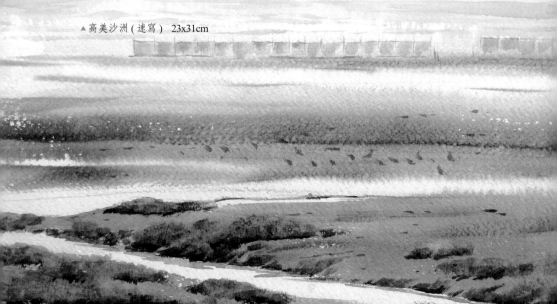

▲高美沙洲 (速寫)　23x31cm

自序
每一個人都可以圓一個夢

畫家│洪東標

2011 年的初夏，我意識到所有中華亞太水彩藝術協會 2011 的年度工作計劃將如期執行完成，而我六年來擔任理事長的工作即將告一段落了，這意味著我將可以好好地為自己規劃一次圓夢計畫，於是這個前後長達兩年的圓夢計畫逐漸成型，計劃中我將騎乘機車沿著台灣海岸線進行環島寫生，以完成一百件以上水彩作品為目標，再將作品展出，與全民分享這個「以繪畫方式記錄新世紀臺灣海岸的美景」，藉由畫作之展出喚起島民更珍惜臺灣的美，更惜福知足，並且共同守護這一塊美麗之島「福爾摩沙」。

說真的，這個夢我遲了三十年…

十五世紀葡萄牙人經過臺灣，驚見臺灣美麗的海岸景觀，於是驚呼：「Formosa！」，這個讚美已流傳五百年，卻從沒有一位藝術家為她留下完整的記錄。電視廣告中一群八十餘歲的老人以機車環島圓夢，令人感動，回想自己三十幾年前也曾經有過機車環島的夢想，卻迫於生計從未實現。期盼現在的自己能以粹煉三十年的繪畫表現能力，循著臺灣海岸線進行環島寫生，為自己所珍愛的這塊土地留下完整的紀錄，呈現新世紀的「福爾摩沙」面相。

其實我在構想這一次築夢計劃的過程裡，我始終相信一個理念，就是堅持、對這一件事情有信心，每天都去想它，它真的會實現。這個就是『秘密』這本書裡面提到的信念。你要把全部的心思放在這一塊夢想，自然這個世界上就會有一種磁場，會感應、會影響你周邊的人，這些人會給你很大的幫助。

所以當我有這樣一個環島寫生的構想之後，我幾乎每天除了工作以外，想的都是這一件事情，我不斷告訴自己，只要你有足夠的時間去規劃細節，這個事情就會水到渠成。因此從這個計劃一開始，我就試著與身邊朋友去溝通這個觀念，結果受到很正面的肯定跟鼓勵，大家都認為這是一個很好的計劃，大家都鼓勵我儘可能的去實現，所以我就一步一步地往前走。

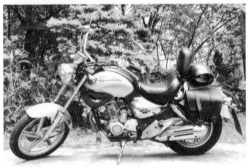

　　在整個規劃之中我想到食、衣、住、行要怎麼解決？我想這個部份我有足夠的時間去思考、去尋求協助、去規劃方案，這一切我都會找到答案的。我覺得只要用心、只要有心，其實在台灣你自己要去規劃一個孤獨的旅程其實都沒想像中的困難。這一路尋求協助的過程中當然有些挫折，也有一些是沒有得到對方回應的，但這都不影響到我原本的計劃，只要思考夠周密，計畫夠周詳，都還會找到替代方案可以解決，最重要的是信念夠堅持不輕言放棄。

　　在整個過程中我始終相信我這樣的理念，一定會得到大家正面的肯定和支持。今天不做明天會後悔的事，總要有開始的一天，我相信一定也有很多人有過這樣的夢想，我相信這樣的舉動多少也對別人、對社會有些許正面的影響，築夢踏實永不嫌晚，大家加油！

目錄

012 出發

前言
水彩在台灣百年來的發展狀況

　　1855 年世界博覽會在巴黎舉辦，英國館展出當代的水彩畫家 141 件的水彩作品，巴黎當地的報紙驚訝地對英國畫家提出疑問：「為何要使用水彩作畫，而不使用較容易掌握的油畫，水彩不會枯竭嗎，那是可行的嗎？」。水彩這是怎麼樣的創作媒材，使英國畫家如此沉迷，而又使法國畫家如此疑惑，十九世紀的法國人不知道當柯洛才剛帶動自然主義的風景畫時，英國人已經用水彩了將近一百年，荷蘭人也已經用水彩畫了近兩百年，中國人更是已經用水墨畫了一千年。藝評權威艾德蒙・俄包特極為推崇這批水彩畫，將之稱為「英國的民族藝術」；而英國的民族藝術在二十世紀初影響了遠在地球另一邊的一個一樣是海島國家～「台灣」，形成一個水彩畫發展的體系。

一、接連的臍帶

　　那是 1907 年時，一位熱愛水彩且留學英國學習水彩的日本陸軍翻譯官石川欽一郎首度來到台灣，除了總督府翻譯官的工作外，他同時兼任每週一次的國語學校美術科的教學，真正開啟台灣新美術的運動，在學校他引進西方美術教學的方法，以素描和水彩為主，假日則在台灣的鄉間寫生，他的身邊總有跟隨的學生一起畫畫；他為台灣播下現代繪畫的種子，而且這顆種子是水彩的種子。

　　水彩畫是臺灣社會中最具親和力的畫種，不管一般學校的國民美術教育、藝術科系的專業美術教育，甚至社教機構所舉辦的繪畫比賽，也都以水彩畫作為主體；藝術家的作品各自呈現在水彩藝術創作的不同面向，提供臺灣社會大眾藝術欣賞，提升公民的美學素養。

二、水彩的特性

1. 獨特的有機性線條：水彩創作時為了使用含水量較大的軟性毛筆作畫，線條的運行充滿可變性，如同中國書法和水墨畫中的線條特性，這些線條充滿生命力，或抑揚頓挫或委婉或剛直或快慢轉折等，變化多端。這種具有生命力的有機性線條，有別於其他厚塗上彩的畫種，水彩畫面的顏色能隨畫筆輕巧的在紙面上運行、敷色及隨類賦彩。

2. 水性的流動特質：水彩畫的透明感和流動性是最大的特色，其不可控制的隨機變化多端，渲染的趣味表現一種界線不清的朦朧效果。水彩畫雖不能和繪畫畫上等號，但它透明的特殊性最能展現水彩畫特有的美感，當以顏料薄塗時，水份在紙面的流動、擴散、交融、撞擠、沉澱等作用，充份讓水彩表現出不隨意技法的精彩表現，展現一種清澈的美感效果。渲染雖然唯妙唯肖，但對繪畫的本質並無必然關係，對畫面表現的物象、空間和質感的描寫和說明，仍必須具有堅實的素描能力和基礎，再應用特有水份流動性特質的展現。

3. 具挑戰性的豐富特殊多元性表現技法：水彩幾乎是繪畫中被公認是「易學難精」的媒材，它具有豐富的可變性和表現風格的多樣性；基本技法的應用除了以畫筆在紙張上運行敷色所常用的基本「重疊」、「平塗」、「渲染」、「縫合」、「乾筆」、「濕中濕」外，應用其他工具來進行特殊技法，非常廣泛，舉凡潑彩、破彩、撞水、撞彩、刮除、噴灑、敲灑、洗亮、油水排除、灑鹽、壓印、、、等，非常多元，幾乎可成為一個小小實驗基地，奇妙的善用特殊技巧幾乎是水彩畫家共同的樂趣。

4. 透明性的色彩和獨特的表現技法：大眾對水彩畫的認知，普遍都有透明畫法和不透明畫法兩種表現技巧，其間的差異不僅是不透明法的顏料中含有大量的白，使得顏料具有遮蓋性而已，而是繪畫過程的差異性，不透明水彩的效果接近油畫，以越畫越亮的由暗而亮的增加顏料厚度為基本方式，而一般所稱的水彩多以透明畫法為主，它應用紙張本身擁有的白色底紙為基本色，逐漸加深色彩使畫面越來越暗，色彩的豐富層次在每一筆畫的堆疊中展現層次之美，卻不容許作過度的修改，在水份易乾的環境中往往是一幅作品一氣喝成，這樣的創作方式畫家必須肯定、果決和具有良好的素描功力，有人望而怯步，有人樂於挑戰，這確實是水彩獨有的考驗。

5. 具有與中國美學極佳的親和性：水彩一向具有擅於描寫大氣變化的特質，台灣地處亞熱帶多變氣候，最適宜以高濕度渲染技法來表現，或同時應用少水快乾的特性和易於重疊的各種應變的技法來創作，再加上與中國傳統美術應用的水墨特質極為相近，融入中國傳統美學的應用，最能讓水彩成為具有本土特色的創作媒材。

　　「水彩畫」狹義的來說是指以透明性顏料，藉由水溶性的膠來附著於紙材為基底材料上的作品；由於水分的流動與擴散性往往讓畫面變幻莫測，讓它在平易近人的同時又格外迷人，又由於它「易學難精」也讓許多畫家在初學後便打退堂鼓，改以其他媒材創作，這也讓大家誤以為水彩只是一種繪畫基礎；在台灣水彩畫家們明知水彩的市場狹小、創作的難度較高，卻仍然願意專注於水彩創作，這些畫家絕大多數都是具有個人的理想，且個性溫和與世無爭，單純的熱愛水彩，這豈不是更值得社會更加尊重和肯定。

　　幾度應邀參加國內重要美展的評審，可以就近觀察國內從事水彩創作的年輕新秀，即使在當今水彩畫市場漸趨沒落且不受重視的年代裡，仍然有人願意來投入，真屬難能可貴，觀察這些得獎作品再回想年輕時期的自己，還真覺得不如他們厲害，個個都是高手；然而藝術是一條漫漫長路，堅持到最後的人必然勝出，千萬不要偶而秀秀功夫，得個獎後改弦易轍或為了生活轉入他途，便可惜了。

繪畫與會話 VS 賞畫與聽話

塞尚 (Paul Cézanne) 在 1896 年之後，在他的出生地普洛凡斯 (provence) 畫下許多幅以聖維克多山 (Mont Sainte- Victoire) 為主題的作品，他用寬扁的筆法作畫，重疊出面狀的形體和色塊，表現一種新的形式，他引領了繪畫界從「模仿自然」進入「詮釋自然」的境界。

二十世紀以來，繪畫理念的開拓和流派的產生有如出柵的猛獸，變形與抽象風瀰漫整個世紀，畫家得以自由發揮，為人類文明的發展留下新的註解。然而對一般的民眾而言，欣賞藝術漸漸成為一門高深的學問也是一種高難度的技術。

因為藝術開創新的解釋和領域後，以創新為目的、為表現取向，創作過於強調自我意念，表現技法不受重視，創作成了可以輕鬆自然而為的事，但這也使得繪畫藝術愈加遠離群眾，畫家透過繪畫來尋求解釋現象、解釋文字、解釋心相、解釋自然、解釋環境等，這樣的藝術價值與意義已經漸漸的模糊，形成欣賞作品必須藉由高層次思考與知識作基礎，接受高層次語彙描述的繪畫，欣賞者無法以直覺或以個人的生活經驗來對藝術作品作感性的解析，對藝術的理解因必須藉助知識性學習而顯得更加艱辛。

藝術家在創作之餘還須能言善道，說出一番高層次語彙的大道理。在藝術被重新定位，也應重新反省和檢驗的時代裡，我認為，藝術的創作應該是艱辛困難的，而藝術的欣賞必須是輕鬆自然的，藝術不在於使人人都是藝術創作者，卻要使人人成為藝術的欣賞者。

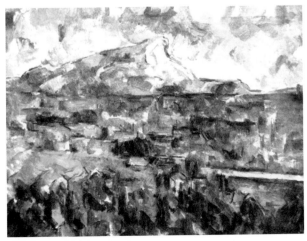

▲塞尚 / 聖維多利亞山

自我的定位

在西方中世紀以來的繪畫都具有明顯的功能性。

　　畫家將傳說、史料、神論從文字轉換成圖形，當時它必須是為宗教和政治來服務，並且能「畫以載道」教化民眾取悅人心。後來到了印象派畫家開始單純的對風景、靜物、人物、動物以欣賞的角度來創作，觀賞畫中的主題不再被賦予具有故事性，塞尚以主觀的「詮釋自然」解構了藝術家對視覺的忠誠。

　　二十世紀「藝術」被重新定義，「創作」成了藝術唯一的準則，主觀的成份主宰畫家的作品內容，所以創作者情感和思想的傳達就必須依靠文字的長篇大論來說成真理，能說善道者就能成就大師嗎？不禁令人懷疑，這些人類共同的懷疑使得二十世紀的畫派多如過江之鯽，也都不能滿足於人類共同的期盼，所以畫派就會很快的被革了命，壽終不得正寢，我們不禁懷疑「繪畫」的價值在那裡，它是需要一些哲學性名詞和文字遊戲的長篇大論來主宰決定嗎，有沒有一股理念可以滿足人類的須求和符合共同的認知呢？

　　喬治．艾理斯．博寇教授〈理論學者、曾任博物館館長二十餘年〉將工業革命後的藝術區分為三個類型，純藝術、大眾藝術和民俗藝術，純藝術的真諦就在於創造，不段的超越、探索、開拓領域，但它是冒險的尋求一個機率，尋求在未來能成為主流價值的藝術，往往讓許多畫家死得很慘，以實例來說 1870 年到 1900 年間，約有四萬名專業畫家在巴黎，在短短的幾年間大約生產了二十五萬件作品，事實上只有二十個畫家受到青睞。

　　道格拉斯 ‧ 大衛說：「絕大多數的前衛和實驗作品都將會是垃圾」；即使美術館收藏了也可能束之高閣，進入冷凍庫或淘汰。反觀社會主流中的大眾藝術，會大量的在民間流傳，透過畫廊和經紀制度提供一個為大眾所需求的空間，它提昇人類生活的價值也活絡了經濟，它決對符合增進人類生活品質的崇高價值，當然它一樣面臨一個時代的考驗、競爭和優勝劣敗，何者將會勝出，勝出者必有其道理，甚麼樣的畫是好作品，不只是畫家必須要有的認知也是大眾必要的修養，作品是否具有「時代性」和「獨特性」幾乎是眾所週知的標準，它的標準絕無前衛藝術那麼的讓人難以理解，亦絕無民俗藝術那般的千篇一律和媚俗。

我們如何認定一位畫家的作品具有「時代性」與「獨特性」呢？從廣義上講，無論是人物風景或是 物，要想畫好都必 百分之百 自生活的體驗，使用從自己所處的當代生活中，以具有感情和美醜的審美 向，發 美並能激發自己的創作熱情，這是不變的真理，因為藝術創作最生動最美的因素全 藏在生活之中，是畫家將之發掘使大眾引起共鳴的法則，憑空不能獲取的，接著是如何表達。表現技巧就是溝通技巧，如同文學家的遣詞用字，演說家的口語能力，展現了個人特有的表現特質。

　　因此我自許為一個創作者，是個大眾藝術的創作者，在二十一世紀初的這個時期，堅持理念做我自認為該作的事，畫我在這個時間點、地點所看到的聽到的，之真誠的在生活中尋求體驗生活的題材創作，以我堅持的方式不愧對於心，不愧對於人，作品將被流傳多久？歷史將如何為我定位，又何必在乎。

　　一位我最景仰的畫家曾說：「藝術就是人生，是人類須臾不能離開的。藝術在述它的主題的同時，也在展露作者本身。詩言志，畫傳情，詩畫皆如人也。人的氣質最終會在作品中展現出來，是誰也抗拒不了的。藝術的修養就是人的修養。所以人真畫亦真，人厚畫亦厚。

▲茄萣地景 (速寫)　23x31cm

寫生就是以最真誠的方式擁抱自然

　　1872 年莫內在盧昂大教堂前寫生，畫下著名的盧昂大教堂連作，表現在不同的時間點上的色彩變化，他以這樣的方式體會出在大氣中光線與色彩最精妙的關係，解讀大自然最偉大的魔術，當印象主義的浪潮席捲歐美時，寫生成了畫家的最愛，從十九世起至今歷久不衰，成了藝術家們最佳的戶外活動。

　　寫生是一種最輕易融入生活，將生活與自然聯結的藝術活動，它可以表現藝術家對自然的直覺反映和藝術家在大自然衝擊之中的感動，

　　水彩方便攜帶又不污染環境，創作簡便、材料經濟人人可為之，水彩寫生幾乎是最值得提倡的全民藝術運動了

　　以照片為參考資料是藝術創作的創的方法之一，但不是唯一。好的照片可能成為一件好的繪畫作品，只有有天份的藝術家能將情感融入照片中表現一種間接的感動創造情境。多數的人在描寫照片時卻迷失在有缺陷的影像中，簡化了原本真實中豐富的色彩和明度變化，眼睛的敏銳觀察力在此時完全陷於無用武之地。

　　大陸當代知名水彩畫家黃鐵山認為：「寫生是溝通生活和創作的最好橋樑，它是提高水彩畫技藝水平最有效的途徑，它是鍛鍊色彩感覺，提高表現色彩能力最好的手段；好的作品不在大小而在於當時的靈感和心靈的悸動！」

　　有一次我在戶外寫生，一個買菜的媽媽停留很久，她靜靜的看我畫畫，在沉靜中忍不住問我：

　　　　「為什麼要畫這裡」

　　　　我笑笑的回答：

　　　　「這是一種紀錄，就如同寫日記，有人用文字，有人用

　　　　照片，而我喜歡用水彩來寫日記」

　　　　她接著挑剔著說：

　　　　「為什麼我沒把前景中的路燈畫出來？」

　　　　我的答案是：

　　　　「它的結構太複雜，在前景中顯得混亂，也影響我表現

　　　　這些樹林濃密的純淨性。」接著她又問：

　　　　「那為什麼你要畫右邊的那個路牌？」

我只好再解釋說：

「這個路牌色彩明亮，對比於濃密的暗綠色，剛好可以對比出一個空間層次」

接著她又好奇的問：「這些跑來跑去的車子你怎麼畫？」

「當然我不可能這麼快速的畫下它們，我只能看畫面需要象徵性的畫出幾個人或車子，讓畫面看起來不致於太冷清」

「那你可以拍照下來，回去家裡畫呀！」

這個多嘴的媽媽真會問問題，而且能準確的命中重點，看來我需要長篇大論了。

「當然啦，照相機的發明真的帶給畫家許多方便，所以越來越多畫家都畫照片而不寫生了，但是畫照片是不容易觀察出實景中細微的色彩和空間感，也容易被照片裡太亮和太暗的地方困擾，因為它不是曝光過度成為白色，要不然就是太暗造成曝光不足而成為黑色，畫家就容易被騙照畫，所以我需要實地的觀察真實的色彩，再加上自己臨場的感覺，來畫出最好的畫。」

「那你不怕這樣在馬路邊被吵得不能靜下心來畫畫？」

我心想你不就是吵我的因素之一嗎？

「這要習慣啦！看畫的人都嘛會論東論西的」

接下來是片刻的安靜，我想她聽出來我的意思吧！

「你畫得真像，我要去買菜啦！」

她以為這是一句讚美，這也是一般人評畫最會出口的話，但這絕不是畫家喜歡聽到的讚美，因為照片會比畫更像，畫家要追求的不是「像」，而是一種繪畫所能呈現的「情境」。

行前規劃
住

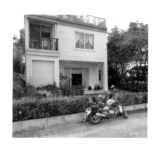

　　在這裡我要特別感謝一位志工好朋友，她是曾經在新竹科學園區實驗中學任職的寶珠老師。

　　過年前到過年後的兩個月的時間裡，她不只在國內，甚至人到了美國都還熱心的幫我連絡路程中的住宿點，尋求飯店、民宿業者的贊助，成果非常豐碩。我真不知道她是怎麼辦到的。

　　她非常謙虛又不居功的將成果歸功於台灣人的熱情好客，其實她熱心且不厭其煩的一一打電話，也不斷的以 e-mail 傳送資料給對方，讓對方放心，免得人家以為這是詐騙集團的新手法。

　　甚至於以越洋電話詢問我的意見，優先考慮到我的行程，要落腳何處最便利，不嫌麻煩、毫不氣餒，這家不成試別家，這才是成功的關鍵。當然我對台灣的飯店及民宿業者的熱情，更是感動不已！寶珠是這五十六天，讓我不致於露宿街頭的幕後最大功臣。

　　這是大家賜給我的福分，如今我已完成計劃，要用豐碩的作品來回報大家！

行

一年前，環島寫生計畫最早發想時期，第一個想到的問題就是交通，機車在海岸偏僻的小路拋錨怎麼辦，大膽地找光陽機車協助，我不認識光陽機車任何人，只有在電視上看到，柯俊彬先生在賣自家的機車，所以大膽的寫信給他尋求合作，沒想到素昧平生，他看完信之後便答應了。

出發前光陽機車已經把我的機車全車做了個最頂極的大保養，且把我原來還算新的輪胎，更新為原廠規格的全新輪胎，還有原本一支會漏油的前避震器也修好了，引擎聲音也顯得更結實。更替我設計了一個高支架以便固定行車紀錄器，非常理想。

接著我想到，如果我在荒郊野外的海濱迷了路，怎麼辦？我想到我車上的一部導航機，是不是可以改裝到機車上？於是我查到了 Mio 導航的服務電話，幾經波折，對上了口，宇達電通公司安排一位朱經理的工作團隊來協助我，非常感謝宇達電通贊助此行的 Mio 導航機，此行一路全靠這台 Mio 導航，尤其在彎延曲折的無名海邊小路，讓我知道身在何處，並且為每幅作品紀錄一個清楚的座標，出發前 Mio 的工作小組也來進行測試，將導航機和行車紀錄器安裝妥當，Mio 工作小組的李先生耐心教我如何使用全新的機具，你知道的，一時叫我跟機器做個良好溝通對我實在有所困難的呀！

有安全保障的機車加導航機和行車紀錄器，幫助我【凸規台灣】！

行前記者會

2012/3/31　2:30pm 在中正紀念堂的中央通廊北電梯口的小廳舉行，來了好多同學手上揮舞著小旗子，大呼加油為我打氣。

媒體記者來的不多，在這樣的社會環境中，我的環島寫生之旅想必吸引不了新聞媒體的關注，公視一向是標榜正面清新的內容，我以為會吸引他們的注意，有點失望。

在這個多元的社會價值中，藝文似乎不會受到太多的青睞，或許可以解讀是媒體喜歡獨家，公開的記者會過於一致性的報導，記者們可能不太喜歡，可是演藝圈花邊消息的記者會還不都是爆滿？

在許多同好和學生們的搖旗吶喊協助下，我的行前記者會，出席的記者不多，但卻是很熱鬧的結束。

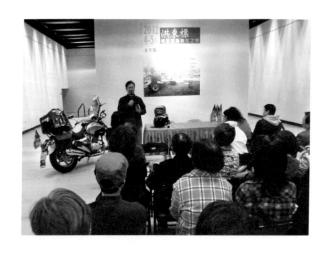

方向線

　　除了自己有點中間偏右的個性外，有兩個理由來決定我為何先走西海岸，後走東海岸的逆時針方向環島行程，一是當我沿著海岸線行進間，一有岔路往海邊時，右轉不必等紅燈又安全，二來大家都說東海岸較美，地形多變化，會讓我有漸入佳境的樂趣，行程的最後會在東北角和北海岸最精彩的風光中畫下完美的句點，這使我想起以前讀大學時最喜歡的土風舞會，大伙們總要循著一個逆時針方向邊跳邊前進，它就叫方向線，這也是北半球令人討厭的颱風旋轉的方向。

　　所以當我沿著方向線繞行臺灣的海岸環島一周，將可以體驗觀察到臺灣海岸地形、地貌的多樣性，從沙丘海岸、泥灘海岸、珊瑚礁海岸、礫石海岸、進入東部的岩石海岸與沙灘相互交錯等不同景觀。在不同類型的海岸，可以看到海岸民眾進行著不同的人文活動所形成的地域特徵。

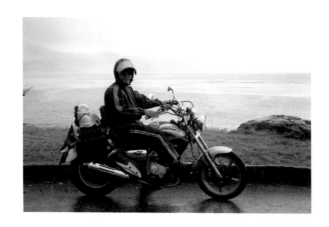

出發
2012/4/1 星期天 我出發

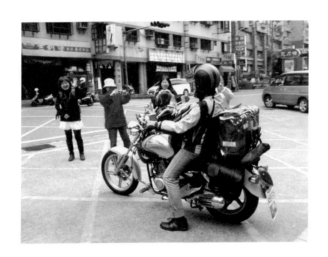

　　天氣轉晴，真令人興奮。愚人節的上午九點我從新莊高中很機車的出發，創價學會李主任率領的攝影工作團隊在校門口架起大砲攝影機迎接我騎出校門，不是騎太快就是不夠流暢，求好心切 NG 了好幾次，惹得相送的學生哈哈大笑。

　　第一天的行程在微微的寒風中啓程，雖然出發時適逢假日掃墓的車潮，但是我的機車完全不受塞車影響，這可證明用機車環島寫生是明智之舉，因為拍攝出發鏡頭延誤了一點時間，我只能在林口海邊簡單的速寫。

　　海邊的小廟，多半是水仙宮或萬善祠或土地公廟之類的傳統小廟宇建 築。豎立在孤寂的海邊，幾隻老狗等待祭拜的人施捨食物，有一點誇張的燕尾在幽暗的寒風中不協調的刍向天空。隔著海灣，一座龐然巨物滿是交織的鋼骨更囂張地伸向天際，以一座紅白相間的大煙囪做招牌，告訴人們，你不能拒絕我的存在，因為你的生活不能沒有電，這就是林口火力發電廠。

　　我想畫下這個時代的景象，這幅作品將會是一種時光交錯的感覺，不協調又能安然地存在的畫面。

▲ 畏縮的白沙岬燈塔 (速寫)　　18x26cm

畏縮的白沙岬燈塔

　　行前我曾遍尋她的芳蹤，在桃園縣的旅遊網站中它可是重要的角色，建立在日治時代，造型優雅的古典風格，讓這個具有歷史人文的據點讓我非常嚮往。但是當我來到這裡，完全不符合我原先所認知的燈塔就在海邊的概念，在燈塔處我望不見海，看到的是那一座蠻橫地跨過視野，將海隔絕在視線外的 61 號快速高架道路。

　　在台灣，公共工程的自大可以凌駕文化資產的價值之上，環境影響評估也沒有對文化資產加以尊重，回頭看歷史已無法重來，這座跨越世紀的燈塔優雅地豎立在這裡百年，而這快速道路的毛頭小子卻是以呆版的橫線腰斬了燈塔豎立的山崗，燈塔即使不能在此獨領風騷，卻依然風韻猶存的讓人心疼。

永安

到達永安漁港已經下午一點多了，星期天的人潮更顯得熱鬧，這是桃園公開寫生的日子。

讓我太驚訝的是，第一個出現在集合點的是師大張柏舟教授。這位大學長相來待人親切熱絡，遠自台北來響應這次活動是我始料未及，他不但來為我打氣，自己也不落人後的完成幾張作品，速寫的線條流暢又具有動感，令人佩服不已，有他的精神加持，我會更加努力。

桃園本地的畫家雖然不多，台北和新竹來的朋友還真不少，有的相約先吃了海鮮再來寫生海景，各自留下蓋章簽名後合影留念，過程沒有儀式自然而然地進行，一次藝術的關懷活動熱鬧非凡。一邊招呼大家、感謝大家，一邊在倉促之間畫了兩張速寫。

最讓我驚訝的是一對二十多年前教過的學生夫妻帶著畢業紀念冊來相認，讓我好感動。在招呼許多朋友的匆忙之間竟然忘了留下學生姓名，事後讓我懊惱不已。

貪戀在午後的陽光，繼續徘迴在漁港北岸拍了一些照片，永安漁港的北岸好美，一條小溪在此流入台灣海峽，如同西海岸大多數的河川一樣呈現出彎曲河道，漁民架起簡易的魚屋，背著北風在河道中架起橫過河床的紗網，在漲退潮之間捕捉魚苗，寧靜的水域將岸邊的木麻黃林和魚屋投射出迤邐的倒影。

天色暗後才想到要找住宿的飯店 --- 第一天在桃園新屋「花潤集」過夜。

在天黑後的鄉間幾度走錯路，終於來到「花潤集」。與其說它是飯店，其實更應該說它是個度假村。八棟豪華別墅矗立在田野間，陳經理熱烈地招呼我，第一晚的驚喜來自於我像個暴發戶一樣，一個人擁有的超大空間，四樓透天別墅裡有 47 吋大電視的絨布沙發大客廳，一部鋼琴在一個小演奏台上作為餐廳和客廳的隔間，全套的廚房設備和二樓以上的四間套房，這晚都歸我擁有。問題是，我該睡在哪間房？哪張床？

享受豪宅可以是「曾經擁有」，何必在乎是不是天長地久。享受一夜奢華人生，還真的不錯！

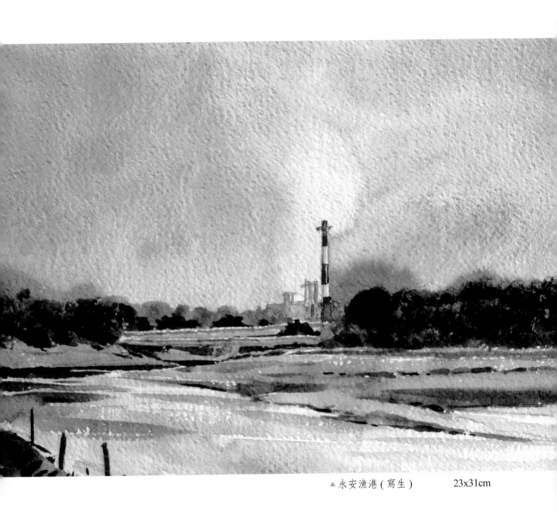

▲ 永安漁港 (寫生)　　　　23x31cm

在豪宅中醒來

足在電線桿上觀察我的舉動，我猜測樹上應該有鳥巢，可能有小鳥也可能正在孵蛋。

　　鄉間小路旁的休耕農田裡開出一大片一大片紫色的野花，繞過小路穿過 15 省道再度回到永安漁港的北岸寫生，我太喜歡彎曲的溪流上那個漁民架起的釣魚平台了，反射到水面上倒影，讓整個畫面更顯得趣味。

　　我在尿急中醒來，回到床上滿腦子打轉著未來行程中的可能狀況，躺了四十多分鐘只好起身來寫點東西。

　　清晨打開餐廳的落地窗，走到後院的草坪上遠眺田野風光，一棵棕櫚樹驚飛出一對斑鳩，繞過半片天空後駐

▲漁亭（寫生）　　　　　36x51cm

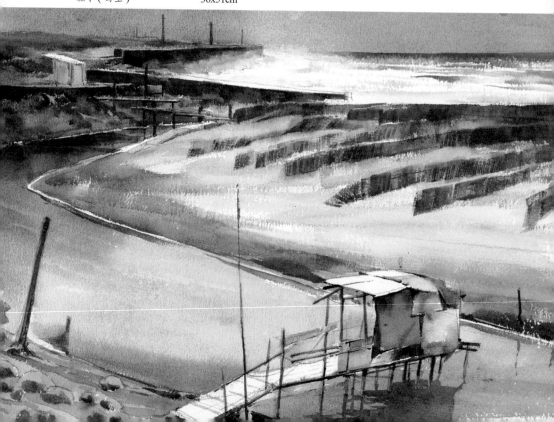

 驚魂記

就在接受民視記者的採訪後，我沿著海岸南下。

永安漁港南岸一處小溪的入海處，彎彎的曲流在橋下散佈，幾處捕鰻苗的魚網，以為再近一點會更"不錯看"，於是我下車拍照。

好不容易下到橋下，原以為會投射到水中的倒影沒看到。哇哩咧！阿娘喂～不少的垃圾和發臭的溪水卻令人失望，只好再上路吧！

接下來的路程是經過著名的綠色隧道，不是假日但仍有許多遊客騎著腳踏車在綠蔭下享受清涼。有全家同遊，也有情侶或老夫妻，我也在享受清涼的空氣中騎了二十幾分鐘，來到蚵殼港。

突然！我發現自己剛剛很享受的清涼是因為我原本背在胸前的背包，它 --- 不在胸前！心中一震，那份清涼咻～～～涼到後脊尾椎去啦！完蛋了，我大概是把背包留在橋頭的護欄邊，裡面有這一趟行程中最重要的記錄工具 - 相機和電腦。 二話不說立即回頭，心慌不已，催足油門，此時已經沒有來程中的愜意和享受清涼的心境了。早就全身發燙腦門發痲，心中還直盤算要不要先去報警或者要返回台北去補貨？此行才第二天就鎩羽而歸，豈不貽笑大方？

在一片心慌意亂之中回到橋頭處，只見那黑色的背包好端端地端坐在水泥護欄上，謝天謝地！心中的大石頭頓時卸下，但很驚訝它還在！因為我這一來一回間少說也過了三十幾分鐘，過往這裡的遊客不知好幾，竟然沒人對他心動，這也太令人驚奇了，要說這是台灣治安好或是大家對路邊的好東西有所顧忌都有可能，聽說古早以前有人幫早逝的少女找冥婚的夫婿，就是在路邊放置好東西等著人來撿拾。嘿～我可沒這個福分，自己留的當然就自己撿囉！

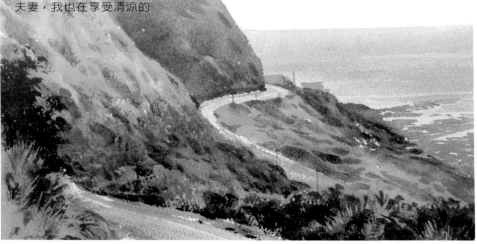

▲ 靈鷲山下山路 (速寫)　　　18x26cm

 # 新豐

第三天，我一早七點半
揮別在地的老旅社新豐旅
社，老闆親切的出門送別。

我回到海岸，在紅毛港
的河口岸邊，享受孤獨的
寧靜，輕鬆的吃了購自便
利商店的早餐。

因著地利，我畫了一幅
河口海岸。

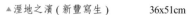

▲ 溼地之濱 (新豐寫生)　　　36x51cm

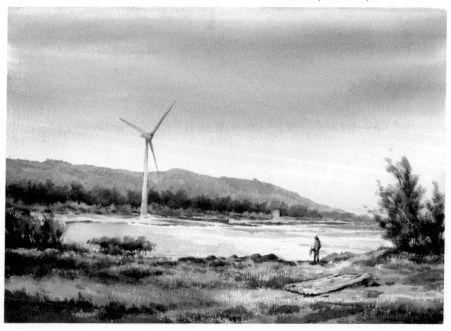

新竹

4/4 返家掃墓,向祖先和父親報告我的圓夢計畫後,連夜搭車南下,接著將從新竹開始的行程。

一早醒來,窗外陰雨綿綿,我先下樓拜會新竹老爺飯店公關經理 Mickey。

意外的是陳總經理要求會面,我送上紀念旗幟和畫冊,我們便在大廳合影留念。

老爺是第一個贊助飯店,以他在國內飯店業者間的知名度,起了帶頭作用。當時寶珠在聯絡贊助飯店業者的構想中,第一個想到的就是新竹老爺飯店,飯店也在第一時間答應贊助,當然要把老爺列名在贊助飯店名單中第一位置,太～太～太感謝啦!

出了飯店大門,天空飄著濛濛細雨,我從新豐的海邊開始行程。

中午過後,小雨竟然變成大雨,原先預備的防水防風外套完全不管用,看著衣服上的水珠滑落,聚集在衣褶的凹處,轉眼間滲入內層,漸漸的手臂感到有點冰涼,接著大腿再來是胯下,我意識到全身將被冰冷的雨水滋潤,這絕不是件好事,因為我將會漸漸失溫。而機車仍在偏僻的海邊的雨中行進,無法寫生不說, 至少我不能感冒。

直騎到南寮鬧區才找到一家什錦超市，買了套正式的雨衣褲。

是穿著雨衣了，但無法改變已經溼透了的內衣褲，可是都走到海邊了，實在不想放棄，堅持繼續上路，直到在風情海岸邊的涼亭，等待新竹朋友推薦的夕陽美景。

天空卻絲毫不給我機會，陰鬱的天色漸漸變得更暗，等待暗灰的天能轉換出一絲微橙……

看著沒了希望，拍了幾張照片，返航！用 mio 導航，以最近的路線折回飯店 進了地下室，檢查導航

機和行車紀錄器的防水套，防水功能完全發揮，很讚的設計。

在傾盆大雨中，接到自由時報記者的邀約，約在隔天早上在風情海岸碰面。

隔日一早離開飯店直奔海岸，雨勢停了，地面漸漸乾燥起來，我愉快的到達會面地點，先寫生，從約定的地點選擇遠眺海山漁港的方向，開始畫起來。大清早的完全感受不到有名新竹濕地夕陽的魅力。

十點多，作品約八成進度時，記者王先生依約而來，訪談就在邊畫邊聊中進行，談到生活空間，談到海岸美景，家在花蓮的他不吝的給我花蓮新景點。他說牛山呼庭私毫不遜七星潭，我記下了，這萬萬不能錯過的。

就在我完成作品後，訪談結束，天竟颳起寒風又落下細雨，幸好我裝備已齊全，穿著新買的雨衣繼續趕路。我必須調適，也必須理出個正確的順序，如何在最短的時間穿上雨鞋 雨褲 雨衣在戴上安全帽，然後上路，順序錯了就卡住必須重來，例如：穿了雨鞋的腳就穿不過雨褲褲管，你說是嗎？

即將要教孫子畫畫的阿公

早上往好望角前進，這是原本規劃苗栗縣的公開寫生的地點，昨天風雨交加讓我毫不遲疑地通知助理偉柔在 FB 上宣布取消活動，但是仍擔心會有人不知道活動已經取消，還熱情地跑來參加。這本來就是一個極為自由又有彈性的活動，沒想到今天一早雨就停了，所以還是來看看，想說可以的話自己還是在這裡寫生吧！沒想到這個迎著東北季風的山丘上景觀儘管是不錯，但這季風可吹得強勁，連我這樣的漢草在這裡站立都有點困難了，更別說畫架畫板這種輕量級畫具，就別為難它們了，難怪在這山上一眼望去，沿著海岸線盡是台電的大風車。

下得山丘往苑裡前進，來到苑裡漁港，一片幽靜，好像該出航的船都出去了，三三倆倆的釣客也各自努力著呼喚魚兒來上鉤。未完工的 61 快速道路得天獨厚跨過港區，像一把大雨傘既可遮雨也可遮陽，好地方當然就立即寫生囉！

畫著畫著，來了一對祖孫，靜靜的看了一會兒，這真是個難得的小孩，約莫還沒上幼稚園的年紀，竟然會專注的看我畫畫。

稚嫩的聲音響起：「阿公 這是啥？」

▲ 苑裡的港 (速寫)　　23x31cm

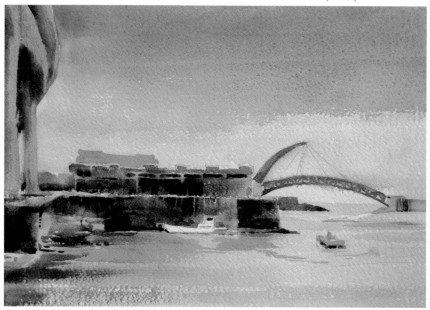

「繪圖啦!」

「啥米是繪圖?」

「就是把看到的繪起來呀!」

「阿公!郎會曉繪,你甘會曉繪?」

「不會呀!阿公又沒有學過!」

「要有學過才會曉繪嗎?後擺我可以學嗎?」

「學這衝啥?也不能做飯吃!」

哇塞!講這樣,這阿公完全無視於我的存在。

「看起來真好玩,我要繪啦」

「好啦好啦!轉去阿公才教你繪啦!」

「你講你沒學過怎麼教我?」

「阿公免學就會曉教啦!」

「阿你剛剛講說你沒學過也不會繪,怎麼現在就講你會教?」

這小孩有邏輯概念!

「阿大人講的就是啦!轉去我甲你教」

這阿公真不講道理,有實在有夠盧!

「那安捏我們緊轉去繪圖喔!」

「厚啦!走走走!」我真的想插嘴說說話,可惜他們走了。

我一邊畫一邊想理出一個道理,原來我們社會的認知是:

　　一、 畫畫不能當飯吃。

　　二、大人要會畫畫要學。

　　三、小孩要畫畫可以隨便教。

　　四、大人說的都算數。

看倌們,您說呢?

高美濕地

高美溼地的寫生活動順利在四月八日下午展開，台北水彩畫會在陳美華總幹事的率領下來了將近十位朋友，我為了先行觀察地形和取景，並配合東森記者的邀約 提前在上午十一點到達。所以我下午很快的提前完成作品 好讓東森記者葉先生拍攝，訪談過程相當順利，也秀了幾件作品和大家分享。

這是在台中高美濕地寫生的作品，就是東森新聞訪問拍攝時完成的作品。由高美溼地的觀景亭往北眺望，可以看到一大片退潮後露出的水草，據說是雲林莞草。荒廢的高美燈塔，只剩下基座了。

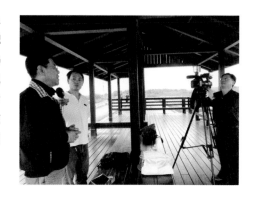

▲ 高美濕地北望 (寫生)　　　36x51cm

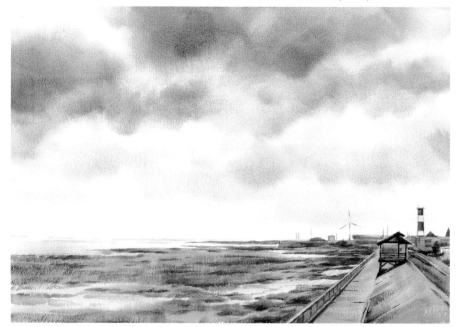

 台中

高美濕地寫生的勞累在這裡得到紓解。

　　在高美溼地的五個小時內完成兩張作品尚稱滿意，一身疲憊的乘著鐵騎越過大肚山風塵僕僕的進入台中市。感謝寶珠體諒我寫生的辛苦，為我爭取到長榮桂冠的住宿贊助。

　　依約來到台中長榮酒店，訝異的是櫃檯的服務小姐早已將房間房卡準備好了，讓我在最快的時間進到房間，體貼得沒話說。

　　4月10日揮別長榮桂冠駱總，往西直行來到台中港區，在旅客中心三樓觀景台眺望港區，其實高度不夠，能展望到的區域有限，只好作罷。

　　轉向南行，過大肚溪進了彰化縣伸港鄉，大肚溪口的沙洲頗吸引我，在四周都是養殖池的顛簸道路上前進。西海岸的景觀一直太過於雷同，大空間的描寫元素不外乎沙洲、水泥消波塊、蚵架和膠筏。從小景觀著手或許比較沒有地域的差異性，但依然可以表現出取材內容的趣味和美感。

　　我發現從台中延續到彰化雲林一帶的在潮間帶，以插竿懸掛蚵殼的方式來養蚵。到了嘉義台南以南多以竹竿邊織成框架浮在水面，水下懸掛蚵殼，隨著潮起潮落來養蚵。

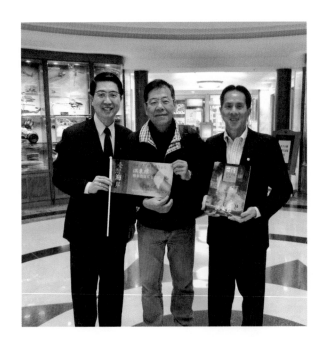

◀ 照例的我送上一本個人畫冊和環島寫生紀念旗幟，由駱總經理親自來到大廳接收並合影，讓我倍感溫暖，這一路上我遇到的貴人實在很多，台灣人實在太可愛太感人啦！

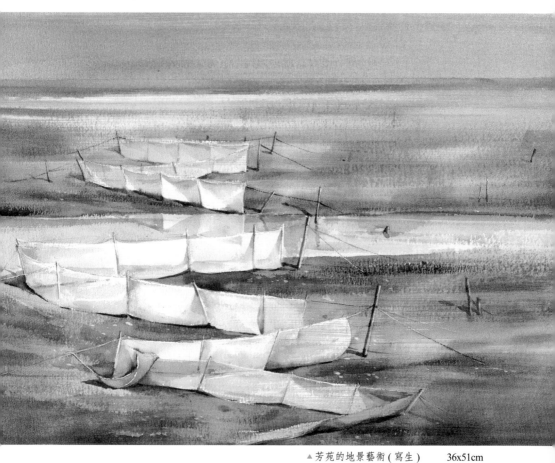

▲ 芳苑的地景藝術 (寫生)　　　36x51cm

 # 艷陽天的路程

四月十一日，天氣晴，溫度 31。

在看海的日子裡，有點孤獨，有點享受。

經常是在無人的海堤上獨自馳乘，迎著風，迎著陽光。

在看海的時刻裡，有點心酸，有點豪邁。

經常是在顛簸的土路上，沒有邊欄，在豬屎氣味中被野狗追逐。

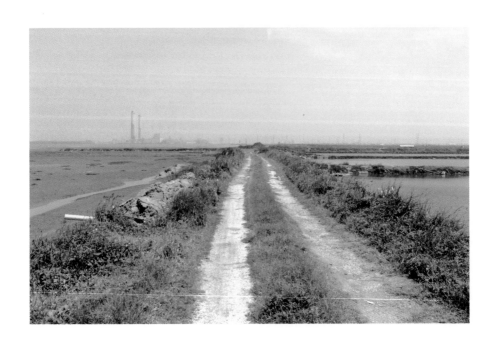

濁水溪

這一天中午我跨過了濁水溪，對有些人來說跨過了濁水溪很難，我無關藍綠！所以很輕鬆。

從四月一日新北市出發起的第十一天，我經過了七個縣市，機車的碼表是874公里，不可思議的是海岸線彎彎曲曲的小路，竟然已經累計出這個數字，都可以從高速公路南北來回了。

在濁水溪的河床沙洲處有幾群鴿子，這是個奇異的景象，不知道是野鴿子或是遠途旅行中的賽鴿，我拍下了記錄，好奇地想知道 --- 在濁水溪中間的鴿子，是藍是綠？答案當然都不是，我覺得台灣被政治症候群感染的都必須去區隔藍和綠，鴿子們就是黑灰白和赭色，他們都不必去擔心被染上政治色彩。

在彰化大城鄉的南岸隔著濁水溪遠眺六輕，萬里無雲的藍天，只見在六輕的廠區上方一直有一團不會移動的白雲。濁水溪的河床很寬，靠近河堤邊的部分已經長滿植被，還有當地的住民焚燒些枯草，31度的天氣裡，感到一股蒼涼。

▲ 海岸的鋼鐵森林 (彰化大城濁水溪河堤寫生)　　36x51cm

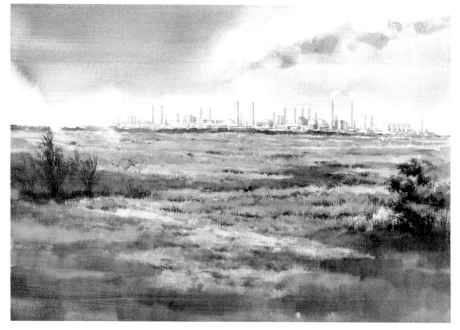

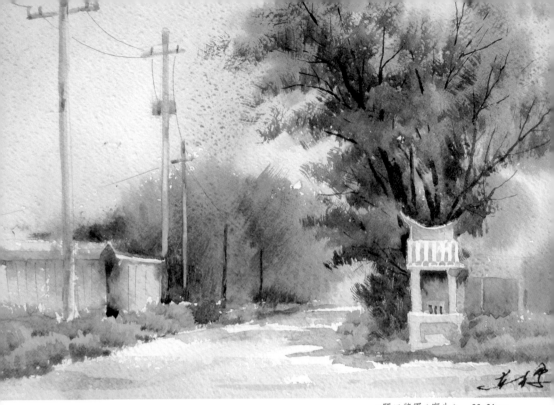

▲ 關口將軍（寫生）　　23x31cm

 犁田

　　年輕人稱在機車行進間的摔車就叫犁田。我這個中年騎士可不落人後，但既然年紀稍長就要來個不一樣的犁田。

　　那是一個月黑風高的夜晚，我到 7-11 去上網做功課，十一點多回到民宿。此時鄉間的人家大多節約能源早就熄燈了，我回到鄉海民宿的前院，在一片漆黑裡，原本應該要有的一個慣性的動作---先用左腳將車斜架鉤下，支撐車身後下車。這個動作想必凸槌了，當我往左斜放車身時，車不是 30 度的傾斜，而是 90 度的直接親近大地，我的左半身在一瞬間撞擊地面。

　　幸好我還戴著安全帽，匡噹一大聲響，頓時昏天暗地，其實原本就是一片漆黑，幸好沒人看到。完全沒有預期的摔倒，身體來不及反應做出防護動作，我呆呆地躺在地上，左半身頓時遭受疼痛奇襲，無法動彈。夜空中的星星顯得更加閃爍，眨眨眼地不知道是在嘲笑還是安慰。

　　回到房間檢視災情，左手臂和左膝外側大片擦傷，微見出血，還好僅是皮肉外傷並無大礙。很懊惱竟然在無風無雨的日子，我這半老騎士停個車也可以把自己摔成這樣！

　　未來的路，可還長得很哪！

箔仔寮

雲林縣的公開寫生活動，我選在箔仔寮。

一早我離開住宿的鄉海民宿，只稍稍五分鐘就來到箔仔寮漁港，原先在地圖上查到的箔仔寮海岸遊憩區，根本就是一片荒林。所以我選在海堤較高處的涼亭等待同好一起來畫海岸。

因為不是假期，人少是可以預期的，終於來了兩位新朋友，一位曾老師和一位退休的李校長都是初次見面。我們寒暄後各自創作到十一點半，愉快的留影並交換通訊資料，隨後我應邀參觀了李校長位在元長鄉住家一樓的寬敞工作室，發現一個退休後投入藝術的長者，正努力地綻放隱藏在內心的藝術熱情，值得佩服。

第二天，嘉義公開寫生活動，李校長又一大早陪我在鰲鼓溼地寫生，對藝術的熱情令人感佩！

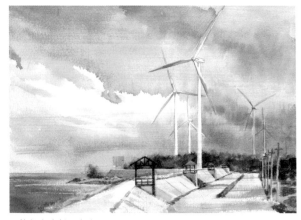

▲ 箔仔寮海堤 (寫生)　　　　23x31cm

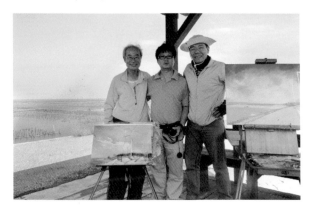

 # 行程突破 1000 公里

　　四月十三日下午，我到嘉義二姊家領取由台北郵寄下來的水彩紙和顏料，這也是許多人懷疑我如何能在機車上帶著 100 張畫紙、畫具、顏料，和一路上所完成的作品等所提出問題的解答。在台灣有很方便的郵務系統，快速準確，非常好用！

　　下午 3:12 分，由嘉義往布袋海岸的縣道上，我的機車碼表正要從 999.9 進入突破 1000 公里的紀錄，請各位仔細觀察我的 mio 導航機上的數字！

　　mio 是唯一在機車行進的旅途上會對我說話的人，唉呀呀！她不是「人」！很多時候機車聲、風的聲音太吵，我根本聽不到，也從沒回答過"她"，她仍然不厭其煩的說、說、說…她竟然不生氣不罷工，真夠意思！

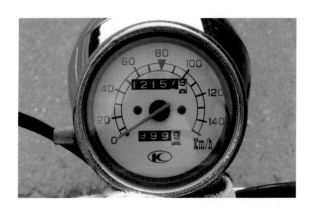

親切有活力的鄉海民宿王老闆

連著兩天的晚上我投宿在口湖鄉的鄉海民宿，它在一個海邊的小漁村，原以為會是寧靜的夜晚，卻沒想到一個小小的漁村竟然有好幾座廟宇，適逢媽祖生，進香、繞境、聯誼、大拜拜熱鬧非凡，當地人都變得好忙，也就顯得我好閒。

民宿的老闆王駿騰熱愛書法和雕刻，廟會期間，他就是來去都匆匆，見面時 當我接到他的名片就知道他一定超有耐性。他的長輩想必是要給他一個嚴格訓練的童年，光讓他練習寫自己的名子，就要比別人辛苦好幾倍，所以他能很細心的將民宿布置得很細緻 。

我忘了第三天清晨離開時與王老闆合影時使用我的相機，沒能留下和老闆合照，我想我應該有機會再來時合拍一次。

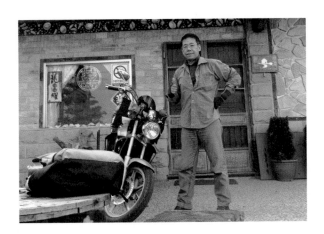

 開始出現椰子樹了

　　跨進了嘉義縣也越過了北迴歸線，進入地理學上的熱帶地區。

　　之前一路上在海岸邊看到的大多是木麻黃、黃槿、紅樹林等等。今天前往好美寮濕地的路上，在一處魚塭邊的一顆椰子樹令我驚覺我已來到了南國。

　　這是一路上看到的第一棵椰子樹，是真的會結椰子，裡面會有椰汁的椰子樹。不是大王椰，也不是酒瓶椰，更不是檳榔樹，這樹我可以分得很清楚的！

　　在布袋港看著魚攤上的海鮮口水直流，星期天的布袋漁港超級熱鬧，可以試吃的東西更多，午餐吃甚麼好呢？

　　「老闆，來一盤蚵仔煎、一碗紫菜勿仔魚、一個炸蚵包、一份綜合海鮮炸物」那份炸物有龍珠、花枝、漁膘和小漁，夠豐盛吧！

　　花了 240 大洋，吃不完還打包繼續當晚餐，好幸福！

分身

這是一個特殊的日子，我必須去履行曾經身為水彩協會理事長應負的責任。本以為我可以有藉口躲在遠遠的南部畫畫，沒想到黃會長進龍兄奪命連環摳，硬是要我不能落跑，一定要回台北參加巨幅水彩畫展的開幕式。這是去年我還在理事長任內策畫的展覽，留個尾巴總要收尾。當時策畫這個展出可是相當有理想性的，先是由水彩大師明錩提議，經過討論，理監事會一致通過。

說真的，油畫的百號大展不稀罕，但是水彩畫的雙全開大展這可是台灣美術史的第一次。錯過了等下回不知要多久，誠如明錩兄所說，這是「宣告台灣水彩畫的第二個 金時代來臨、這是個讓水彩畫揚眉吐氣的年代」，當水彩的面貌脫離了快速寫生工具的特性後，它依然可以扮演一種慢工出細活的精緻繪畫的角色。

我把機車騎到嘉義高鐵站後搭高鐵回台北，順利地參加了「壯 交響」，

巨幅水彩創作大展的開幕，這個展覽很重要，是三十幾個畫家近五十幅作品同時展出的超級大展，我被要求上台說話，當天的開幕照片馬上就被 po 到 FB 上面。沒想到當晚我回到嘉義的旅館，台南的同學周大衛馬上有回應，洪東標有分身嗎？怎麼可能環島寫生中竟然出現在台北的畫展會場，還真的厲害。

是喔！最好是真的能夠有分身術可以練一練，每個縣市海岸都派一個分身去同時寫生，我就不需要這麼累了。

為了回台北參加一場展覽開幕，十四日上午我在鰲鼓的時間有點緊迫，所以以 30 分鐘速寫一幅八開的寫生。鰲鼓海堤外潮水高漲，堤邊的漁網架看來殘缺不全，映在水裡別有韻緻。

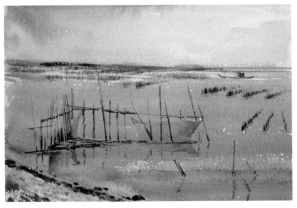

▲ 鰲鼓北堤外 (速寫)　　23x31cm

在大雨中的台南我依然寫生

早上我在四草的河岸邊寫生，吸引我的是那河畔的紅樹林沼澤，想像著當年鄭成功登陸時候的海邊景象；當年先民登陸台灣，都是會循著溪流往上游航行再登岸。

在台灣西海岸海埔新生地不斷的延伸之前，紅樹林茂密的河岸應該是河流中普遍的景觀。

因此我畫下這張作品，設想當年鄭成功應該就是在這樣的河畔登陸台灣的。

這時來了一位遛狗的年輕人，他驚訝的發現我就是那位出現在電視新聞的環島寫生畫家，直呼今天真是太幸運了，可以看到我在寫生，我也直呼太幸運了，可以在一處涼亭中不畏風雨的寫生。

按照公開寫生的計畫，我在下午兩點冒著大雨來到漁光路的集合點，有幾位同好正在雨中等待著。

大雨中我想是沒辦法寫生了，郭宗正院長提議明天上午按我南下行程中，再選擇一個點來一起寫生，二十年沒見的老同學周振東提議轉移陣地，到安平漁人碼頭有遮風避雨的地方寫生。於是我們只好放棄海景的描寫，改畫有海水的遊艇碼頭，一樣是海水的景，不是嗎？我想，十六世紀的安平應該就是一大片沙洲吧！滄海桑田很難想像的。

大約在 2:40 開始，約在 4:30 結束。畫了一幅港灣和拱橋的台南風光，過程中旁邊的社區聯誼活動大聲地唱卡拉 OK，戶外下著大雨，這一切絲毫不影響我們。

▲ 台南四草河 (速寫)　　23x31cm

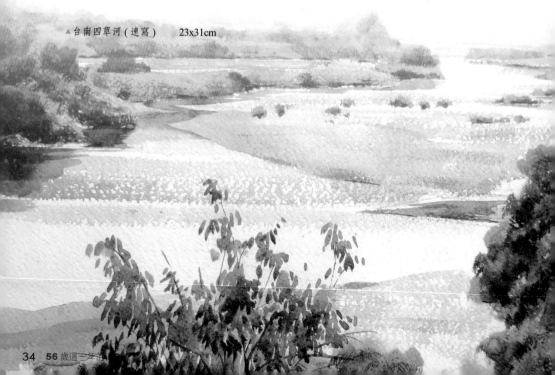

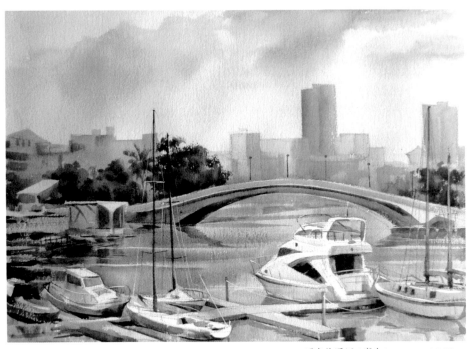

▲ 雨中的運河 (寫生)　　　　36x51cm

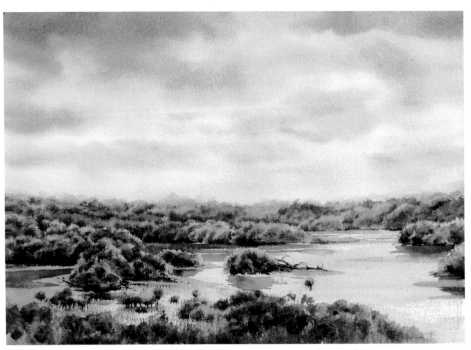

▲ 四草河景 (寫生)　　　　36x51cm

茄萣海岸發呆亭

　　本來對茄萣海岸不抱太多希望，沙岸的不遠處，每隔一段距離便被放置一排消波塊，那種造型一再重複的石頭一點都不好看，沒想到大自然的力量讓他堆積出許多半圓形的海灘。

　　排列在茄萣的海邊的特殊景觀，反而以人文的造境增添許多趣味。

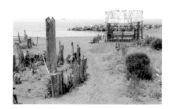

▲ 河灘上的發呆亭 (茄萣海岸寫生)　　36x51cm

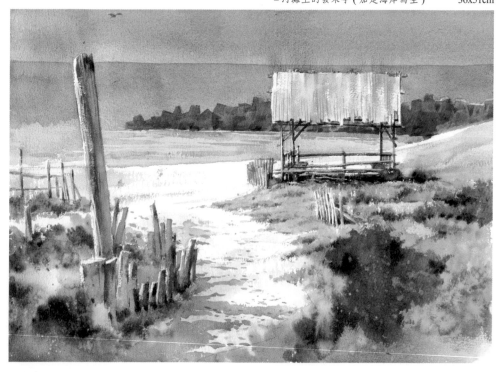

拜會光陽機車 感謝柯俊彬副總經理的贊助

一年前，環島寫生計畫最早發想時期，第一個想到的問題就是交通，機車在海岸偏僻的小路拋錨怎麼辦？於是我大膽地找光陽機車協助。 而素昧平生的柯俊彬副總經理是第一個我環島計畫的贊助人。

到了高雄我一定要親自拜訪他和光陽機車公司，並留下我的感謝和紀念品。環島的籌備期間裡，一直保持聯繫的總務課莊股長帶領我參觀工廠，介紹廠內的生產線和機器人的工作狀況，讓我大開眼界。

傍晚，我必須先到旗津海灘，為公開寫生活動尋找景點。拍拍照加閒逛，想到許多人對我的支持，拿出寫滿贊助者姓名的小圖書本，再次仔細觀看感觸良多，真心地合十感謝我的貴人們！

為創價學會為我製作的最新水彩畫專輯校稿

六月底我將應邀在創價學會的四個藝文中心進行為期一年的巡迴展，所以環島旅途中，創價學會的陳副處長緊迫盯人的先後在嘉義和高雄分別要我為畫冊進行校搞，環島前我為此次展覽整理出五十件作品，要從35年創作中挑出50張精華展出，可真是非常艱難的抉擇。內容共分為三個主題，請大家在展出時能大駕光臨，並請多多指教！

創價學會雖然是個宗教團體，但是為了建構台灣美術百年史的紀錄，花費許多人力和經費推動文化藝術活動，令人佩服，這次編印畫冊更見用心，輸出電子檔打樣版面，立即以快遞送達我行程中的地點，我當然要盡力配合。

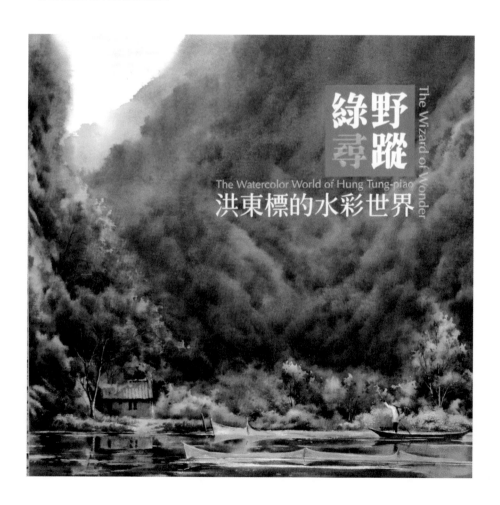

綠野尋蹤
The Wizard of Wonder
The Watercolor World of Hung Tung-piao
洪東標的水彩世界

柴山速寫

離開岡山的旅社繼續南下，過了蚵子寮海岸就是左營軍區無法再接近海岸了。午後我來到西子灣的最裡面，已經是柴山的山腳下，竟然是個珊瑚礁地形的懸崖地形。

由於沒有空間，天氣又熱，用二十幾分鐘畫了兩張速寫。一張面對大海向右看，另一張就向左看囉！這裡可能是高雄市區中最美的海岸了，遊客必定很多，因為看到的垃圾也很多。豔陽中我快速的畫下了速寫。

▲柴山望海山一 (速寫)　　31x23cm

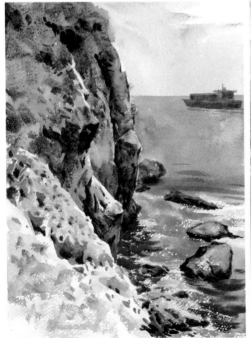

▲柴山望海二 (速寫)　　31x23cm

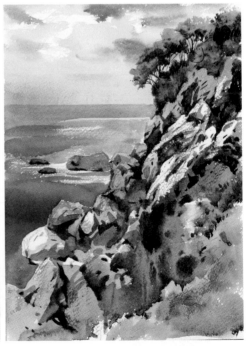

旗津的渡輪上看夕陽

用 35 元可以將機車渡到旗津，我是第一次有這樣的經驗，就在這時候夕陽西下，在雲層的間隙中透出橘色的陽光。

我覺得這時的太陽很含蓄內斂，有一種少女淡淡的嬌羞之美非常迷人。

▲歸來　　　36x51cm

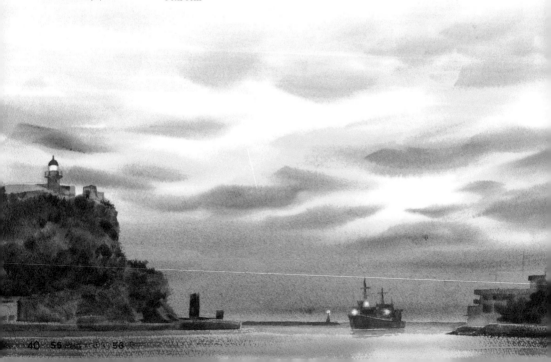

我孤獨地在旗津海岸寫生

原本就想很低調的到旗津寫生,依然很期盼大家會關心我們的海岸,我比原定公開寫生的時間提前兩小時到旗津,我認定是因為早上的傾盆大雨讓好多人打消念頭來安慰自己,可能參與的人會很少。

下午陽光露臉,海灘上的遊客和衝浪者明顯的增加許多,我選在步道旁的一棵椰子樹下寫生,希望過往的人都看得到,這不是愛現,是怕來參與活動的人沒發現活動發起人,以為我落跑了。

果然這是一場獨秀的寫生,但我還是完成兩張速寫,分別為橫式和直式的構圖。

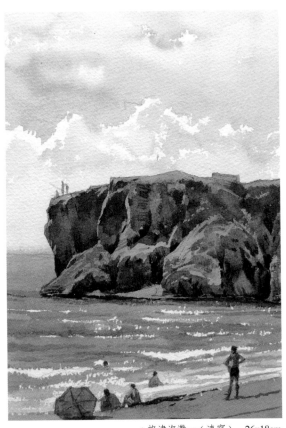

▲ 旗津海灘一 (速寫)　　26x18cm

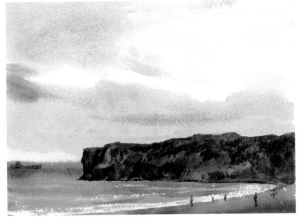

▲ 旗津海灘二 (速寫)　　18x26cm

在大鵬灣和名畫家陳國展老師一起寫生

感謝陳老師的相陪，讓我在東港大鵬灣的寫生有伴可以聊天，這位一向待人和善的長者是我在屏東半島藝術季相識的長輩，從此相知相惜，一聽說我要來寫生特意從屏東開了一個小時的車來相會。

陳老師比我更早到達目的地，先遍尋各角度，再以電話告訴我正確位置，貼心的令人感動。

我順利到達定點，於是兩人展開寫生，也順利完成作品，陳國展老師謝謝您！

大鵬灣大橋寫生作品，畫得有點太滿，因為實在坐得很近。

▲巨擘 (大鵬灣出海口大橋寫生)　　　36x51cm

驚豔於福灣莊園

以為一個不怎麼有名的民宿會是甚麼等級的設備呢？直到來了之後才讓我驚豔！

在此之前許多提供贊助的著名飯店早就是眾所皆知，設備豪華服務親切周到，等等都讓我銘感於心，即使是小地方的老旅社，老闆或老闆娘也都笑臉迎人親切無比。

東港的福灣莊園，住宿單位不多，講究的是峇里島風格 villa 等級，豪華到讓我整晚捨不得睡。

原本沒有贊助晚餐的福灣莊園，許董事長在親自接待我的同時，觀賞了我的寫生近作，立刻囑咐櫃台送上晚餐券，這真讓我受寵若驚，這是 22 天來的第一次正式大餐，一套非常高級可口的日式料理。

幸好中午我和陳國展老師一起分享了高雄名畫家陳文龍的盛情，只吃了三個杯子蛋糕，我有足夠空間的胃來容納美食，請參觀我晚餐的菜單，這可是情商服務生才得到服務的喔。

一　刺身組合　就是生鮪魚片　甜蝦　油魚子　鐵甲
　　蝦　蜜汁秋刀魚

二　活鮑魚水果油醋醬沙拉

三　章魚山藥麵線

四　清蒸金湯海鯰

五　焗拷生蠔

六　安康魚湯麵線

七　匈牙利香料大蝦

八　紅豆焦糖奶酪

天啊！我需要運動，我好享受！我也好想瘦！

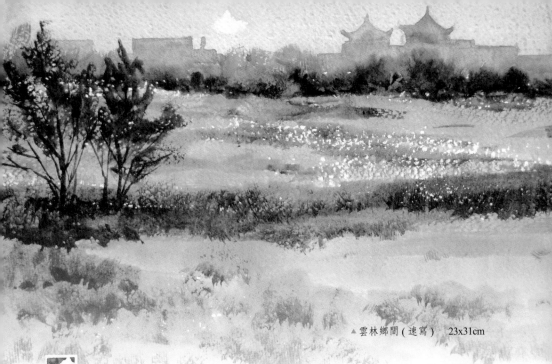

▲ 雲林鄉間 (速寫)　23x31cm

機車環島的過程中最討厭的事

　　你猜？我在機車環島已經 22 天，過程中最討厭的事
是甚麼？

　　告訴你，就是會冒白煙的二行程機車。機車族的朋友
們，如果你騎的就是我說的二行程機車，最好是不會冒
白煙，否則你真的很顧人怨耶！每一次碰到這種機車，
就覺得這實在非常機車！

　　我不是想辦法快快超車，不然就是保持距離退得遠遠
的，但這不是好辦法，因為碰到紅燈時就又跟上了，只
好又想辦法超車，我真的想請這些朋友們快點換車，為
了國家人民的健康和未來，你嘛 ~~ 幫幫忙，這種二行
程的其實它們真的都很老了，也該讓老爺車休息了吧。

　　我有拍一張很冒煙的機車照片，本想放上來，怕被車
主看到車牌會被揍，所以大家自己想像一下。

把作品寄回台北

好朋友問起：你寫生期間作品怎麼保存？好問題！

隨著環島寫生時間越長，完成的作品就越多，雖然不盡滿意，但是總要留下紀錄。

第一次將作品送回是 4/4 清明節回家掃墓，第二次是回台北參加水彩大畫展的開幕，第三次是我太太送紀念旗幟到台南順便帶回作品。

這是第四次，我由福灣莊園的宅配服務寄回台北，我已經搞不清楚到底有多少作品了，我推估應該大大小小有 40 件以上了，為了不辜負眾好友的支持，我是很努力的喔！

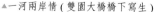

▲一河兩岸情 (雙園大橋橋下寫生) 　　36x51cm

人在墾丁有點寂寞

我終於到達台灣的最南邊墾丁了，一到墾丁見到的都是出雙入對的情侶，或是舉家出遊的親人，我才覺得我真孤單。

入住夏都沙灘酒店，寂寞得真想去跳海，還好一碰到海水覺得太冷，大概這段時間有點操勞有點虛，會怕冷，於是看看海就好，跳海就算了吧！

來墾丁的途中不斷的尋找景點，有一處想畫的地方，但是有點不好落腳，只好拍照記錄，我最喜歡海浪湧入岩石的間隙與在沙灘上的波痕。

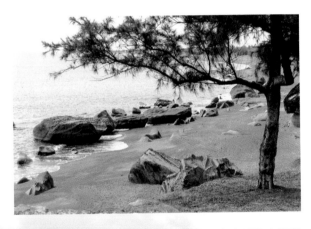

到恆春半島，一路都沿著海邊小路，在車城的小街道有發現那間著名的綠豆蒜，可是看到門外還有排隊的人潮，我不想等。

我繼續往南，經過恆春時忽然想起西門老街的阿伯綠豆蒜，忍不住彎入西門 找到了阿伯綠豆蒜還在營業，就在店中開心品嚐。

到了墾丁你會想去哪裡？我每次來墾丁必到籠子埔草原，是畜產試驗所墾丁牧場的牧草栽植區，平時不放牧畜生的有欄杆圍著，所以平坦舒適又沒有牛屎，但是羊群就關不住了，鄰近的農家任由羊群跳入草原。我超喜歡這裡，有遼闊的草原，開闊的天空和壯闊的太平洋。

這樣的場景，拍起機車照片你說帥不帥？不是我，是機車！這樣的機車，很不機車吧！

南台灣年輕牛媽媽，在路邊就當眾餵起奶來，快快快！來個緊急煞車拍！拍！拍！

南台灣不是只有這個年輕媽媽這麼熱情，告訴你南台灣的人都好熱情喔！

此行真的讓我體驗台灣人的親切和熱情，下午天氣炎熱，經過後灣的小聚落 口渴難耐，剛好經過一處村落邊沿的椰子樹林，一對老夫婦正在採收椰子，我停下車想跟他們買，他們說也沒準備吸管不賣，那就請客好了，立刻挑一個剖開交到我手上。

沒吸管就請客，真夠阿莎力！

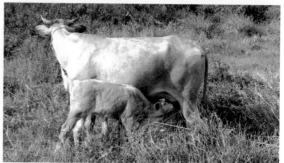

你說我怎麼喝？我用倒的喝啦！豪邁吧

我上了中國時報高屏地區新聞

洪東標環島寫生 籌畫海岸線百圖

王志宏/屏東報導

受到不老騎士騎機車環島影響，水彩畫家洪東標退休後決定騎機車帶著畫具環島寫生（見上圖、王志宏攝），循海岸線畫下海岸現況。他畫下火力發電廠、養蚵人家、墾丁白砂灣，還標下每個座標地點，打算畫一百張展覽，提醒民眾要時時關心海岸線。

五十七歲的洪東標，四月一日從新北市新莊家出發，昨天是他環島寫生第廿四天，來到豔陽高照的屏東墾丁了，前天

他從東港出發，體驗與過去見到截然不同的海岸線，手中畫筆色彩也跟著活潑起來，他意有所指說「總算漸入佳境，相信到了花東海岸會更好。」

他表示，出生於宜蘭，在嘉義長大，台灣師大美術系畢業後在新莊高中教美術，做水彩創作已有卅多年，退休後看見一群八十多歲的老人騎機車環島圓夢，跟著決心環島畫下台灣海岸線。

他說，沿途有許多人想加入，但他認為會影響行程婉拒，只有停留每個縣市

第一天會有半小時公開寫生，廿二日他在大鵬灣鵬灣大橋下寫生，廿九日上午在台東小野柳，畫完作品先寄回台北，如果無法現場作畫，會先拍照等日後有空再畫。

過程經過許多國家風景區，還好有學生及觀光局協助，途中也有許多飯店旅館免費提供住宿，讓他省下不少費用，他每日行程不超過五十公里，路程中仔細尋找題材並依衛星定位標下座標，讓民眾知道這些創作地點。預計五月廿六日回到台北，作品於十月在中正紀念堂展出。

這是中國時報高屏地區的特派記者王先生的撰稿，他透過大鵬灣國家風景區管理處得知我正在墾丁。非常有誠意地從里港開了一個半小時的車到恆春和我會面，我在恆春鎮公所廣場的大樹下接受他的訪問，將近四十分鐘。

他手上竟然有我此次活動相關的資料影本，還要了我一些作品電子檔，再拍一張照完成訪問。

隔天早上，福華飯店贈送的房間報紙竟然就是中國時報，因為照片很帥，所以我一定要放上來，哈哈哈～～～

感動於發現一個靜謐的海岸林

後灣是一個位在海洋生態博物館後方的小漁村，我曾經多次經過這裡，都忽略它的存在，昨天下午爬上龜山眺望，發現她的位置特殊，應該有好景可尋，於是就刻意地造訪。

一個小小的漁港和沙洲，和許多台灣的小漁港一樣，沒甚麼特別之處，於是我順著村路往南走。

驚喜來了！一片木麻黃林就長在珊瑚礁岩層上，而且近鄰海岸。這是到目前為止我看到最特殊的海岸林。

台灣的木麻黃總是很滄桑很蕭瑟長在沙地上，在這裡她展現超強的生命韌度。 我感動！我興奮！這就是我要的題材！

▲ 後灣印像 (後灣木麻黃珊瑚礁岸寫生)　　　36x51cm

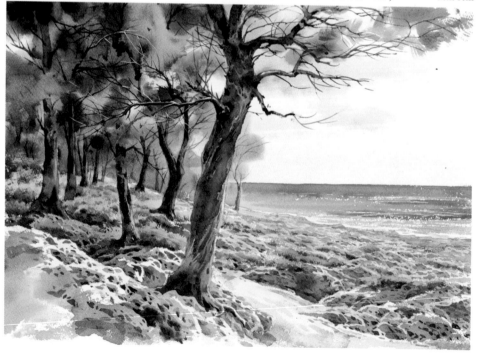

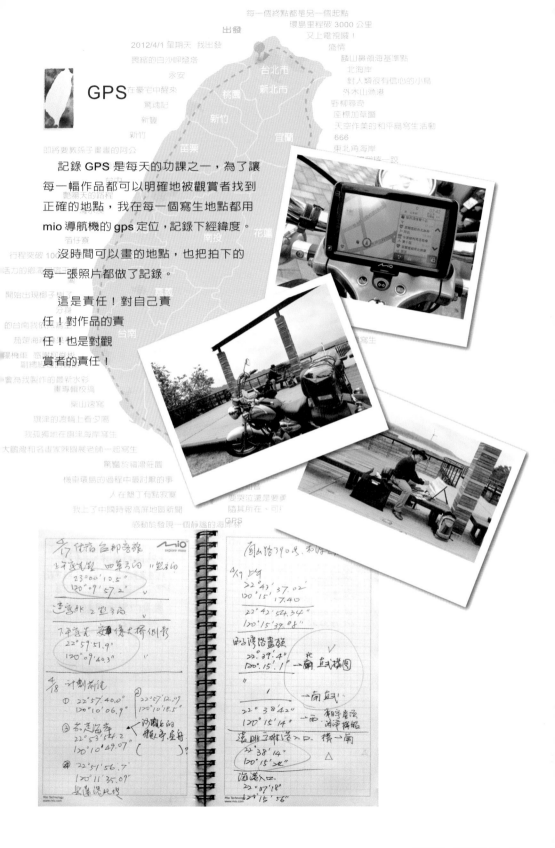

GPS

記錄 GPS 是每天的功課之一，為了讓每一幅作品都可以明確地被觀賞者找到正確的地點，我在每一個寫生地點都用 mio 導航機的 gps 定位，記錄下經緯度。

沒時間可以畫的地點，也把拍下的每一張照片都做了記錄。

這是責任！對自己責任！對作品的責任！也是對觀賞者的責任！

隨其所在、可遇知音

離開情侶雙雙的墾丁半島，帶著備感孤寂的小小受傷心靈，武裝起自己，繼續往北奔騎。海洋仍然一路在右邊陪伴我向前行。一樣湛藍的海水只是這時它的名字已經變成「太平洋」，好個浩瀚的名字啊！

海水的名字變了，土地的名字也變了，我若說這裡是「滿州鄉」，親愛的鄉親啊～你會不會說：「我知道那裡！」，或者說：「我去過那裡，那裡有…」，還是眼神茫然的問說：「那裡有什麼是比較有名的呢？」

滿州鄉的旅遊資訊網是這樣介紹的：滿州鄉大部分為山區丘陵地，因此農業並不發達。滿州鄉是台灣最南端的鄉村，以落山風、牧草、灰面鵟和伯勞鳥聞名。所以基本上我不能說它是個「鳥不生蛋」的地方，至少這裡還有灰面鵟和伯勞鳥撐著場面，不過真的是很偏僻的鄉間。

你知道嗎？滿州是全台灣最南端的【鄉】。

一個疲憊又感孤寂的旅人來到了一座廟前，廟上方寫著【港豐宮】。頓時覺得靈光罩頂，何不進得廟去求祂一籤呢？我想，求了神的加持之後，我的意志與精力會像喝了蠻牛那樣，立馬神勇起來。

【港豐宮】主祀福德正神、地藏王及朱府千歲，福德正神我認識，地藏王我也知道，至於這位朱府的千歲大人是何許神仙？我就（莫宰羊）了。不管了！反正高高供在神桌上的都是神。

拜，就是了！

「弟子洪東標，來自新北市。眾神哪！就是以前的台北縣啦！我身騎白馬喔～走三關！不是啦～我是說我騎著歐都麥凸歸台灣，要畫阮台灣海岸的美麗景色啦！今丫日騎到這，弟子誠心誠意，求土地公及眾神保佑弟子此去一路平安，並請賜弟子一支靈籤，好讓弟子安心作畫。」

唸著、禱著，我突然想起家中老母和老婆，眼淚差點奪眶而出。恭恭敬敬插好三柱香，走到籤筒屏氣凝神抽了一支籤，上頭刻著三二。小小的竹籤拿在手上，就像落海的人身旁突然漂來一艘竹筏，我死命的緊緊抓住，用很神聖的步伐走向那張第三二號籤詩而去。

看第一眼時我就很想讓自己昏厥過去算了，它上面這樣寫著：「勞心泊泊竟何歸，疾病兼多是與非，事到頭來渾似夢，何如休要用心機。」

阿母啊！我抽到【下下籤】啦！我能不能去和土地公再換一張啊？此刻的我比起剛才在拜的那一刻更想哭。

往下看東坡解籤：「謀事不成、徒自勞心、口舌立至、禍患來侵、不如退

步、暫避山林、隨其所在、可遇知音。」

　我這一路連想找個人說話都有困難，寂寞到快要自言自語了，我跟誰【口舌】了我！

　要我暫避山林？我一輩子當老師、當畫家，與世無爭，生活再單純不過了，如今正職已退休，連兼的課都全停了，從北畫到南再從南要繼續畫回北，離家的直線距離現在遠超過三百里路，這還不夠遠嗎？

　看來我只能繼續【隨其所在】，把希望放在【可遇知音】這四個字了。

港豐宮

第三二籤　丁乙　下下　盧杞陰司口舌

勞心泊泊竟何歸
疾病兼多是與非
事到頭來渾似夢
何如休要用心機

東坡解
謀事不成
徒自勞心
口舌立至
禍患來侵
不如退步
暫避山林
隨其所在
可遇知音

▲濁水溪的大地圖騰 (速寫)　　23x31cm

要哭泣還是要勇敢往前行

才離開令人傷心的滿州鄉，騎著這台並不會叫我「老哥」的歐都麥走在 199 號道路上進入牡丹鄉，知音還沒遇到，卻轉進一個名為「哭泣湖」的地方，真是見鬼了，老天真愛開我玩笑！莫非真想看我嚎啕大哭不成？我偏不！我硬忍！

其實這哭泣湖原來叫做東源湖，哭泣湖是由排灣族語【Gucci】翻譯而來，真是的！它就偏偏不是【Armani】也不是【Dior】，Gucci 也不翻譯成【古奇】或【骨氣】它偏偏搞了個【哭泣】？人家排灣語「Gucci」的意思很單純就是水流匯集的地方。這些人（到底是哪些人？）一定要讓人幻想個淒美動人故事就是了。

哭泣湖位於屏東縣牡丹鄉東源村，湖邊滿是野薑花，來的不是時候並非開花期，想必野薑花盛開時一定很香很浪漫才是呀！用力呼吸著無比清香的空氣，不哭不哭不要哭！你要把眼光放在湖邊豐富的自然生態，仔細瞧瞧湖面茂密生長著的一片水韭，水韭是保育類的珍稀植物喔！海岸才是我這次的繪畫重點，路過這硬要我哭泣的湖，就只拍拍照留存檔案吧！休息夠了，走人囉～

走 199 道路會到哭泣湖，不想哭？那快快走，接上台 9 省道就離開哭泣的牡丹進到台東縣最南端的達仁鄉了。可是 --- 你以為愛哭神會放過你嗎？錯！前面有個哭泣海灘在等你！

也許我這樣介紹你會馬上明白哭泣海灘的地理位置，簡單說它就位處於

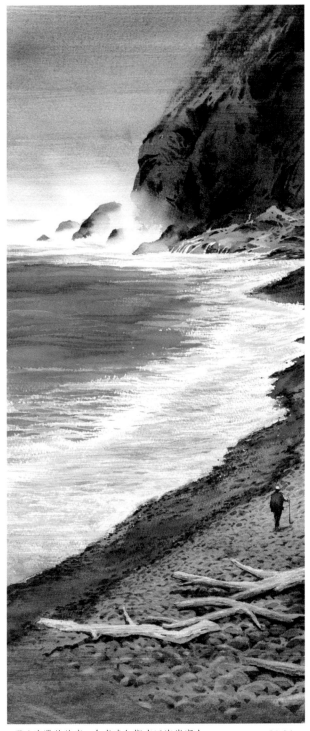

▲哭泣海灘的旅客 (台東達仁鄉南田海岸寫生)　　　56x24cm

現在很熱門的【阿朗壹古道】的下方海灘，是個礫石灘也叫南田礫石灘。這邊的礫石灘可以說是相當著名，海浪在礫石灘沖刷，造成海水與石頭，或是石頭與石頭的聲音，因此又稱作是哭泣海灘。

若從東源走縣道199甲會接上省道26號公路，從這往北到達仁的這段是無路可走的，地圖上畫著虛線，要開路？不開路？現在仍是個鬧得不可開交的大問題，大問題留著大官們去傷腦筋，我比較傷腦筋的問題是我把機車留在達仁，阿朗壹古道的北端，往南連走帶爬的走到哭泣海灘，我得再爬回去騎機車，這下子不哭都不行了！

男子漢大丈夫千萬別這麼老實，說我這一路從牡丹一路給它哭到達仁。

這整個環島寫生計劃，沒有人指派我要走多遠，也沒有人指派我畫哪裡或不畫哪裡。雖然出發前有詳盡的規劃，但計畫總會趕不上老天的變化，也是端看老天賞不賞臉，我只能隨遇而安，走到哪畫到哪、能走多遠是多遠。還好我選擇的是四月份來走這條阿朗壹古道，但大太陽下毫無遮蔽、走到後來還得攀著繩索陡上陡下的攀爬，還是讓我累到快虛脫。

疲累換來無敵美景，我無怨無悔。

換做是你，我想你也會甘願。

別說這樣的大景了，光看美麗的石頭都會讓你很感動！

這些石頭也大有來頭，稱之為南田石。

南田舊稱「難田」或「爛田」，村名依諧音定為南田。達仁溪沖刷石頭入太平洋，形成南田石灘，海浪撞擊大小石頭，聲音很大咕嚕嚕作響，真的很大聲。

當颱風或暴風雨來臨時，將含有豐富石英之蘆山層母岩，由大武溪或大竹高溪上游崩裂後被洪流搬運下來，形成南田石原石。再經由季風造成的湍急沿岸流，由北向南把溪中帶有紋路的岩塊向南搬運到南田村或更南的觀音鼻。

也許雅石有其收藏的價值，身為畫家的我，眼中的雅石應存在於它該存在的地方，我無意驚動任何有感與無感的天地萬物，我只帶走屬於我的感動與景色。畫具還在機車上，我拍了我想要的畫面，好帶回畫室，繼續訴說著這一連串哭泣的故事！

可遇知音

原本很好的天氣，走完阿朗壹古道後慢慢轉成陰天，我順利地和萬福在金崙的東太陽溫泉會館會合，萬福是花蓮人，對東台灣相當熟悉，東部行程有他加入導航，不但會有更多的私房景點，我更可以不用載過多的行頭，輕鬆多了。

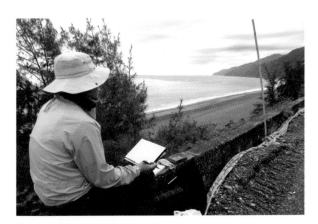

東太陽溫泉會館年輕又帥氣的劉經理親切的接待我們，我們慎重地贈送紀念旗和畫冊，並拍照留下紀錄。

這個小而美的會館，最吸引人的是有溫泉 SPA，所以我們在晚餐後做完功課 就下水啦！

這是 27 天來第一次下水，雖然住過的飯店也有高檔的游泳池，但是要下水。有伴是最重要的動能，加上今天爬一段阿朗壹古道，說真的體力透支得有些過頭了。這樣的安排，不能說是完美，應該要說是超完美！

從金崙往台東前進，萬

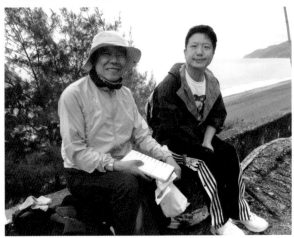

▲南迴路上的速寫　　18x26cm

福開車跟在後面，在偏僻的公路上，我們超越過一個路人，從裝扮看應該是個長途苦行的旅人，用最接近土地的方式，背著簡單的行囊踽踽獨行，真是一步一腳印地行走台灣。天啊！他比我【愛台灣】哪！

萬福後來說當他第一眼看到這位獨行俠時，這位老兄正坐在護欄上「看海」，萬福腦中馬上閃過---天啊！莫非他想跳海！於是龜速而行，或走或停，就是不肯超越過這位想「跳海」的老兄，遠

遠的跟隨著，預想了各種要如何出手搶救他的計策！

我說萬福啊！你真是佛心來的～

過了些里程後，我找到一個施工路段多出來的邊坡，放眼望去景觀還不錯，於是就利用護欄當座位開始今天的寫生，畫著畫著將近完成時，徒步的路人已經追上我們，他驚呼於我的水彩速寫，然後說他曾見過我，又說他太太曾經跟著水彩協會到過太麻里寫生。

是的，2007 年的暑假，亞太水彩協會唯一的一次到太麻里寫生，當時協辦單位的大學藝文中心承辦人，是我們協會邀請參加的。

我立即猜出來他是誰的先生了，於是我們合影留念，台灣真的很小很可愛。

在路邊寫生奇遇了朋友的老公，港豐宮的籤還真靈啊！哈哈～~【可遇知音】這知音不就來了咩！

太麻里的光芒

太麻里是眾所皆知元旦看第一道曙光的地方，當然今天不是元旦，今天也不是晴天，所以曙光沒了，或許以後等天氣好時再來一次囉！

太麻里海岸的木麻黃也是很迷人的，於是今天的第二張作品就在這裡寫生，萬福幫我拍一段紀錄片，就趕到機場接我太太，我獨自潤飾後完成作品，開心的期待親愛的老婆大人駕到。

在繪畫的領域裡老婆大人雖然不能幫上什麼忙，但人生路上她是我最重要的支撐力量，讓我無後顧之憂，人生路上有此良伴陪著，夫復何求？

老夫老妻走在無人的海灘上，時光彷彿又回到年輕熱戀時的浪漫，說是無人的海灘，其實是還有個萬福這個大狗仔在後面偷拍，要不是他和月鑫堅持著一定要把這幾張萬福拍的照片放上來，我還有點害羞呢！畢竟我的個性不若現在年輕人勇於【曬恩愛】，還好我們曬的是雨！

夫妻不就是這樣嗎？有

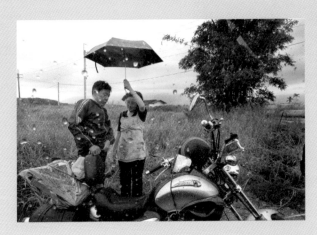

▲林中遠望 (太麻里木麻黄林寫生)　　　　　36x51cm

時我為妳擋風,有時妳為我遮雨。我就藉此浪漫的氛圍裡,跟親愛的老婆大人說聲:「謝謝妳!」

　其實太麻里是個漂亮的地方,我真希望每年都能來住上幾個夜晚,硬是要比其他的二千多萬台灣人都早一點看到日出,贏在每一日的起跑點。

揮別知本

4月28日接受知本老爺大酒店的贊助,住進知本,享受一夜的奢華和寧靜,充分休息吃過早餐之後,我們再度踏上旅程。

知本老爺大酒店副總以下眾多經理級幹部在門口為我打氣歡送,他們還準備了海報,超感人的盛情,吸引許多遊客的目光,他們一定會猜這個【洪東標】傻子到底是誰?

從知本往小野柳的路程中椰影交織,不知不覺中行程突破2000公里。在東台灣的熱帶地區,我獨騎的路程中有許多椰子樹相伴著,這是萬福為我留下的紀錄,椰子樹下的流浪畫家。

小野柳的這段,海水的顏色變換很大,非常美非常迷人,加上種植很多椰子樹,很有南洋風,是不是讓你很想在椰子樹之間綁個吊床,或者讓你馬上連想到---夾腳拖?

這種樣貌在本島除了東港的漁村可見之外,其他地方就沒有看到這股南洋風了。

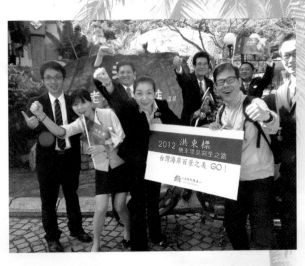

小野柳往北到都蘭之間形成一個海灣名為都蘭海灣,比較南端靠小野柳這頭就是衫原海水浴場,為東部海岸僅有的金色沙灘,海水清澈平靜,沙質細緻,海灘長達一點五公里,每年五月到九月底開放遊客戲水。海灘呈微弧形,曾多次舉辦大型帆船競賽,是台東縣帆船活動基地。南北兩端海域的海底珊瑚和魚類資源豐富,也是潛水的好去處。

衫原海水浴場位於台東縣卑南鄉11號省道158K處,是台東縣境內唯一的海水浴場, 1994年台東縣府為這裡辦理BOT招商,與業者協議開發約6公頃;不料次年業者以0.99公頃提案開發,藉以規避環評。此後不斷擴大開發卻又利用巧門遁脫中央環評,今年元月最高法院判決原環評無效定讞,東縣府又匆匆重開環評,環保

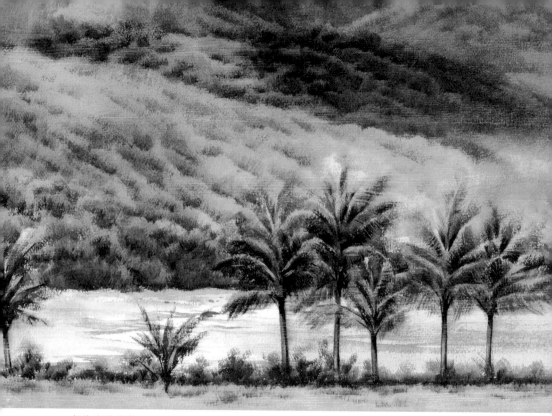

▲椰林 海風 沙灘　　　36x51cm

署卻稱「無權介入」而棄守，發球權重新交給始終和
業者相呼應的台東縣府。這是美麗灣案最受爭議之處。

　　看著這個美麗的海灣被一棟談不上造型，更與四周
景色完全不搭而顯得非常突兀的水泥怪獸佔領著，我
心裡突然冒出電影「海角七號」的一句對白：「山也
BOT，海也 BOT…」，在好山好水與經濟開發的當中
要尋求一個平衡，是須要大智大慧更有遠見才是。

　　金色沙灘不會自己說話，但我擔心下次你來時它們
會不會還在？或它們早就跳到「太平洋」，以自我了
斷來表達它們說不出的心聲呢？

來看大海

我從沒住過這麼接近海浪的地方，我們在東河鄉都蘭村的落腳點是一家緊鄰著新蘭小漁港的民宿【來看大海】，你可能會問有多接近海，我在傍晚時分就坐在民宿的門口就可以畫海，這就是答案。

如果你愛看海，這個地方是真的很不錯，沒有經過太多摧殘的美麗地方，來到台 11 線，這條美麗的海岸線，位於東河鄉的都蘭村，一個美麗又有特色的地方。這裡可以在房間或門口看著海天一色，

海的顏色千變萬化，就算只坐在海的面前發呆都是享受，夜裡還可以聽著海浪聲伴你入眠。老闆就叫做「徐大海」，是因名而愛大海或是命中注定與海為伍呢？

我們剛到時老闆夫妻正在熱炒，不是賣海產在熱炒，是民宿生意接不完，一批客人剛走新客人又到來，讓這

▲新蘭漁港紅燈塔（速寫）　　18x26cm

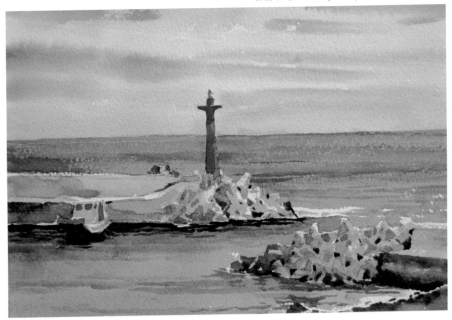

和昨日他們夫妻吵架的畫面一點都連結不起來。

這次的環島行腳讓我前所未有的體驗了許多各式各樣的民宿，也藉由這種型式接觸了和我很大不同的人生及他們的生活樣貌，人和人之間的溫度很容易的被測量出來，其實這和「寫生」的精神很雷同，你必須身歷其境才畫得出當下的溫度濕度和風吹來的味道。人也是，面對面，很快的就可以讀出對方眼神中所透露出來的真與不真、溫暖或冷漠、肢體語言所表達的自在或不安…等等。

對夫妻忙到翻臉。這種突來的狀況讓我們很尷尬，走也不是留也不是。慶幸我們還是留了下來了，讓我們有機會認識這位也喜歡藝術的性情中人。看起來很 man 的大海先生竟然還是個麵包達人，隔天早餐提供的是他的手作麵包，熱騰騰香噴噴，吃在嘴裡

大海先生和他門前的大海的確讓我留下很深刻的印象，我也會記得那天傍晚坐在屋外海堤上寫生時吹來尚未褪去熱氣的風 --- 微微的鹹。

▲回望杉原 (速寫)　　18x26cm

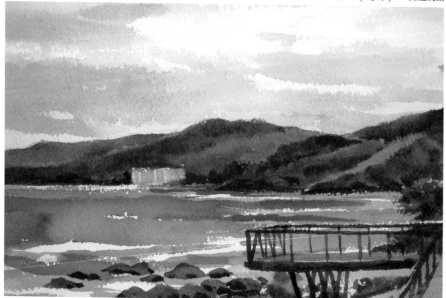

三仙台

　　三仙台是東部海岸的一顆明珠，懷著虔誠的心拜訪。大雨中我換上拖鞋捲起褲管，揹著背包，撐起一枝小雨傘，開始朝拜之旅。萬福是識途老馬，三十年前來過，由他帶路。

　　首先我們爬過八座小山，每座小山都要上十幾台階再下十幾個台階，反覆八次；台階上積水成為小水池，濕滑的地面讓許多老人家以傘當杖舉步維艱，如此這樣上上下下，這是不是為了要磨練遊客的意志，勞其心智、苦其筋骨，不如此，豈能接近神仙？

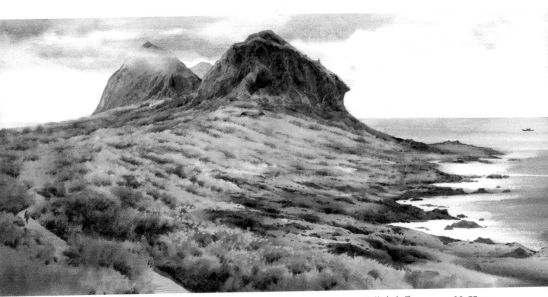

▲三仙台全景　　　　35x77cm

能像年輕人在跳有氧 ---「Up down up down and up and down…」最好是當初那個設計的人今年已經八十歲，最好是他的膝蓋也崩壞得差不多了，現在的他也來嚐嚐這總計十六次上下，看看他會不會也怨恨起當年的他，設計出這沒人性的東西呢？完完全全沒想過這是給【人】走的，而【人】包含有小孩、老人和身體有殘疾的人。

看倌們您瞧瞧下面這段東海岸國家風景區管理處網站上還這樣沾沾自喜的介紹：

「位於台東縣成功鎮東北方的三仙台，是由離岸小島和珊瑚礁海岸所構成，島上奇石分布，其中有三塊巨大的岩石，傳說呂洞賓、李鐵拐、何仙姑曾登臨此島，因而得名。

三仙台島的地質屬於都巒山集塊岩，原來是一處岬角，因海水侵蝕逐漸斷了岬角頸部，而成了離岸島。過去想參訪三仙台的遊客只能利用退潮時，涉水而過，1987 年完成了八拱跨海步橋，它的波浪造型，宛如一條巨龍伏臥海上，銜接三仙台和本島，已成為東海岸極為著名的地標。」

前面那一段他要說什麼仙我都沒意見，但對於 1987 年那些設計大師及讓它通過的那些高官，我有意見極了！

走訪三仙台的那天刮大風下大雨，剛起步時的模樣就已經三分狼狽了，不能寫生是老天決定的我也怨不得，只好隨走隨拍，一手撐傘一手拿相機，要命的是

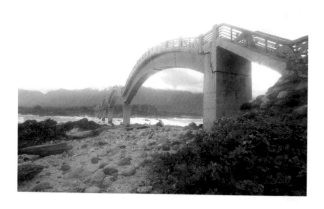

洪老師自認為是個講理的人，我很少罵人，但在三仙台我實在忍不住想開罵一座橋，你們會懂的，我罵的是那個主導讓這座赫赫有名八拱跨海橋誕生的人。我不知道他或他們是誰？但我嚴重懷疑他或他們智商肯定有問題，你且先看看我拍的這幾張照片，真的是讓我每看一次罵一次的鬼東西。

看到沒？遠看龍不像龍蟲不像蟲，好端端的八仙台漂亮極了的地方弄了個這四不像的橋，你再看看近拍的

看到沒？這些阿公阿嬤走得好辛苦，他們可不

雨的方向跟風又不合，顧著相機不被雨淋濕，傘就又被風吹得開花，說有多狼狽就有多狼狽。再加上拱橋上的階梯上上下下八次不打緊它還積水咧！一個不小心可能就腳底打滑，我這把骨頭肯定摔得「散澎澎」！

我們在大風大雨中在島上遍尋美景，上到最高處的燈塔，雨傘毀了，衣服濕了，風雨中的三仙台更顯得渾壯雄偉，回望台灣本島江山如此多嬌，令人感動！這次我一定會將三仙台列為海岸百景的重要作品，可我生平第一次對一座橋如此生恨，不管別人多麼吹捧它，你認為我需要把那座八拱橋畫入畫面嗎？

洪老師「有股氣」也有「骨氣」，恁老師不畫它就是不畫它！

身子一轉，屁股朝著橋。隨便我畫哪裡都比它強一百倍，你說是不是？

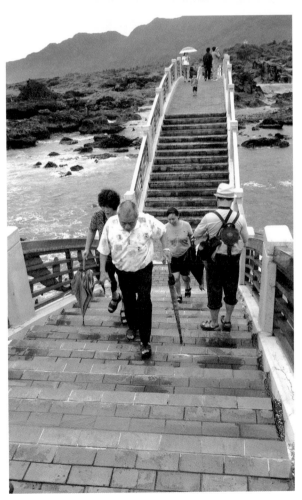

憂國憂民憂蒼生

在離石雨傘不遠處的路邊涼亭小歇，往北看著石雨傘來張速寫。

畫完喝口茶，我眼睛掃到地上有著這麼張紙條，上面寫著「劉小姐 妳遺失的物品 交至派出所了 請至派出所領取 2012 遊客 李 s」。

很慶幸在離那條三仙台「沒人性」的八拱橋沒有很久，我就在此找回普遍台灣人的溫暖。撿起這字條，我開始自己推理辦案：想必劉小姐遺失的東西裡一定包含著證件，要不然撿到的這位李 s 怎麼會知道遺失者是劉小姐呢？那八成是皮夾或

是 --- 整個皮包？不會吧！這位劉小姐妳也太大意太健忘了吧！妳有沒有回頭再來這個涼亭認真找找呢？妳有看到這字條嗎？應該還沒吧！如果妳來過了也看到這字條了理應當會把字條拿走才對呀？唉呦！連我都替妳急死了說～

怎麼辦呢？

我只好再把字條用貼畫紙的膠帶把它貼在涼亭的柱子上，劉小姐)))))希望妳聽到我們這些過客對妳的關心喊話，快去派出所領吧！

或者是我又多慮了，人家派出所早就通知劉小姐去領了，會不會是這樣？會不會？

讓我煩憂的其實還不止這一樁，在石雨傘我竟然在很高的礁岩上的「洞」發現了「小魚」，唉呦喂呀還兩條咧！一紅一藍看起來不是同一家人，喔～No 是不同家的魚才對。你們該不會是電影 NIMO 的朋友吧！怎麼玩的玩到這上面來了呢？糟糕的是，赤手空拳的我，全身上下找不到一丁點可以派上用場的工具可以幫助你們回家找媽媽，你們太小，萬一我用手撈起來一定拋不回海裡，會摔在半腰熱騰騰的岩石上，肯定馬上變成烤小魚，問題是如果我用手捧著親愛的兩位小朋友，我就沒手可以再攀下礁岩啊！

生命也許自有出口，怎麼來你就怎麼回去，許是上個漲潮的浪把你們送到這個 101 大礁岩來看風景，說好了下一班車再來把你們接回去的。咦～我怎麼就想成幼稚園的戶外教學了呢？

　　生命不但自有出口，生命也會轉彎妥協，在三仙台風雨中的海灘上我看到一顆椰子，是人家喝過的有切口的，可能是那時也走到一肚子悶氣吧，我沒啥念頭，只是沒來由的隨腳踢它一下，哪知那顆椰子一傾翻成兩半，它其實被海水泡得有點爛爛的了，藏在椰子裡滿滿一肚子的寄居蟹傾巢而出。

　　夭壽喔！人家好端端的在椰子屋裡睡大覺，屋子竟然被我這莫名其妙的路人一腳給掀了。ㄜ密陀佛，罪過罪過！我吃早齋來謝罪好嗎？

　　天可憐見，這些寄居蟹身上的殼早就該換大點的房子了，牠們的身子早就縮不進去了呀！這年頭不是只有都會人大喊「居不易」，連海角的寄居蟹都是。

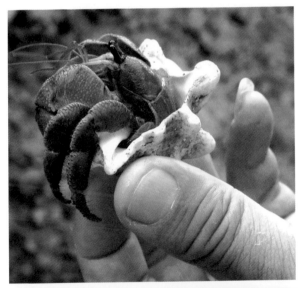

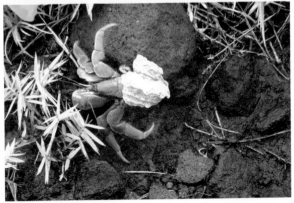

 美得很超過

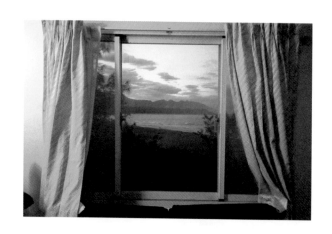

東海岸很美，眾所皆知的大多是已經被開發的著名風景區，可是還是有些只有當地人清楚的了解地形和景觀的方位，才能擁有真正美麗又純淨的私密海灘。

我們很幸運地認識邱姐，在她的民宿享受一個美好的夜晚，可以這麼說，這個民宿是我這趟旅行中所住過最豪華的一間民宿，不但屋內陳設最豪華，連每個窗景都是隨著天色不斷變化的美景，最……最……最無敵的是這個美到令人窒息的私密海灘。

隔日清晨醒在日出之前，拍到極美的旭日東昇。

美景到底在哪裡？去找藍色 101 民宿，它在台 11 線 104.5K 處，這個海灘就在它的後院。

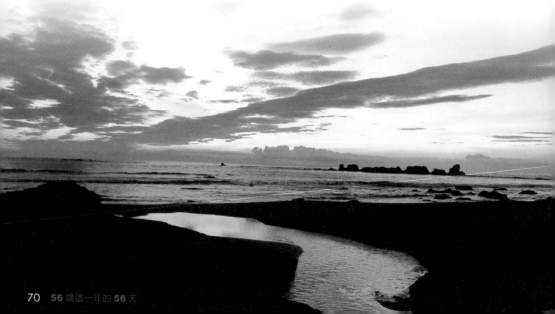

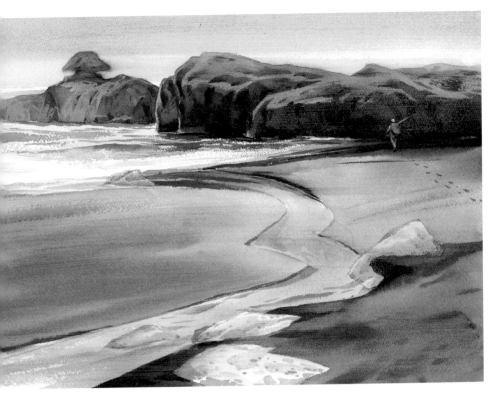

▲來去釣魚　　36x51cm

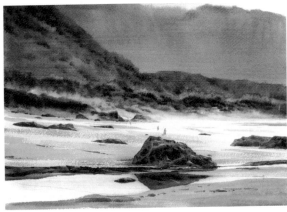

▲沙灘上的石頭　　36x51cm

我跨過東部海岸北回歸線

奚卜蘭島由都巒山層火山集塊岩所構成，因岩質堅硬而形成突出的地形。秀姑巒」是阿美族話「奚卜蘭」演繹而來，原為「在河口」的意思，本屬港口村舊名，後來衍為溪名、山名。漢語稱獅球嶼，其像兩獅相爭一球而得名。阿美族人則習稱「芝波蘭島」。這是一個大家比較陌生的台灣離島，實際上已經和台灣本島以沙洲相連在一起了。所以隨著秀姑巒溪河水流量的改變及沙洲的變化，河道的出海口也會改來改去，時而在左時而在右，實際上的出海口只有一點點

中午，我騎過東部海岸的北回歸線，萬福為我留下帥帥的照片。這座白色紀念碑中間有一道縫隙，豐濱鄉公所出版的旅遊刊物說，每年夏至當天陽光才會穿過紀念碑縫隙，拉出長長的投影，真的嗎？我不知道！有夏至當天經過此碑的朋友可以證明一下嗎？

其實這張照片是騎過去，再騎回來補拍的，你看出破綻了嗎？

跨過北迴歸線之後很快就達秀姑巒溪的出海口，這裡的地理環境很特別，在出海口矗立一個小山丘樣貌的小島，你可以稱它為奚卜蘭島或獅球嶼，它就位於秀姑巒溪河口中央，地屬花蓮縣豐濱鄉港口村，屬於花東沿海保護區中的自然保護區。

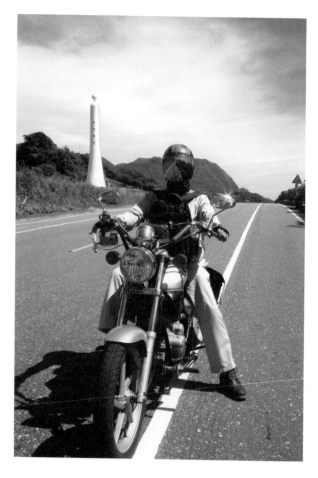

而已，看下面這張地圖，你會不會把它想像成一個末栓緊的塞子？

我們在今天上午十點半到達大港口，這裡是花蓮和台東之界，真正的地名叫靜浦村，當地人習慣稱之為大港口。萬福找到一處好地方，有遮陰的涼亭，我們便坐在大聖公廟口一起寫生，在 30 幾度的高溫中寫生，有涼亭遮陰是一種幸福。雖然不是最棒的角度，但是有涼亭，只好放棄最好的構圖。把最美好的取景用相機記錄，回到畫室再來完成。

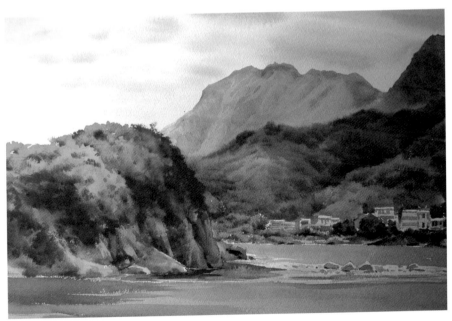

▲秀姑巒溪口 (寫生)　　　　36x51cm

 超美梯田就在東海岸

在石梯坪的這一路上我看到許多水田，順著山坡一片片一畦畦，延伸到海岸邊，這景象也是在全台灣獨一無二的，站在梯田上方視線可及太平洋，微風輕拂過稻浪，我想稻熟時一定更美。

原來這是最近才復耕的，我真是幸運啊！米粑流～給你按「讚」啦！

下面這則報導是我正在寫這本書時的新聞：

海稻米與有機邂逅 石梯坪復耕

台灣新生報／【記者鄭沿誠／花蓮報導】 2012/07/28

海稻米與有機的邂逅、部落農業蛻變生機無限。近期在東部海岸公路的石梯坪海岸附近，不難發現石梯坪旁一大片的綠色階梯，正是石梯坪「海稻米」睽違多年的首度復耕。花蓮區農業改良場也將有機栽培概念融入這片豐富生態的梯田環境。

豐濱鄉是個很樸實鄉鎮，勤奮的港口部落村民在此辛勤耕耘，而碧海藍天的海岸，綠草如茵水稻梯田也一同裝飾著這塊人間仙境，然而因灌溉水源的老舊毀壞及年輕人口的外移，經歷了二十餘年的荒蕪，直到豐濱鄉原住民觀光發展協會和花蓮農改場、林務局、縣政府及光豐地區農會等單位同心協力，由農改場協助整地復耕及輔導有機農業技術、林務局修復灌溉水路，以及農會協助運送及精碾包裝等等，在此重新注入蓬勃的生命力，也正是透過各方的伸出援手，因此港口部落梯田海稻米的再現，即以阿美族語中互助之意的「米粑流」正式命名。

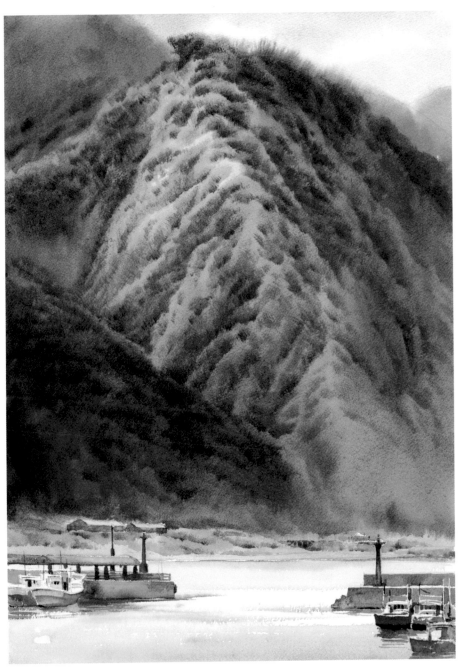

▲大山下的小漁港 (石梯坪漁港寫生)　51x36cm

 改變的紀錄方式

　　一連兩天的大雨，一邊照相一邊記錄經緯度，為了避免搞混，便再加上草圖；水性筆的紀錄無法承受飄飛的雨絲，就改用油性筆。

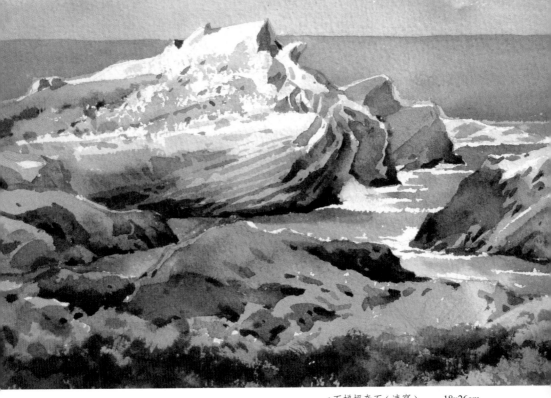

▲石梯坪奇石 (速寫)　　　18x26cm

 石梯坪速寫作品分享

　　中午吃了有點太好的午餐，為了躲避最猛
烈的午後陽光，我們避開擠滿大陸客的石梯
坪主要觀景區，找到一片樂土，在露營區旁
的涼亭剛好可以看到不錯的岩石海岸。

　　只是，當胃部填滿了腦袋就空了，不
只是有一點的昏昏沉沉，在幾近白色的岩
石反射陽光下，眼睛都快睜不開了。

　　匆匆地完成一幅速寫，差強人意。

 # 牛山呼庭

牛山，本意是指此地原來為放牧牛隻的地方，阿美語唸法為 Huting（呼庭）位於花東海岸壽豐鄉水璉村的「牛山」，現在是看不到牛了，可還有漂亮的草原和一個隱密的新月型海灘，這海灘也是礫石灘，石頭不大顏色偏黑，但其中也夾雜些白的綠的赭色的石頭。

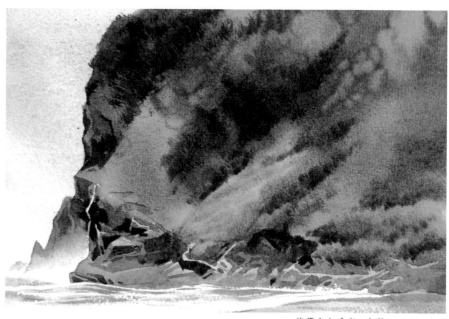

▲花蓮牛山呼庭 (速寫)　　18x26cm

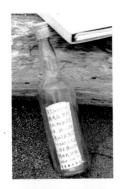

▲ 我希望撿到的人可
以讀得懂中文～

在堆滿漂流木的海灘上，我發現一個透明的空瓶，突發奇想地寫了一封瓶中信。我撕下一張 mio 筆記本的書頁用油性筆書寫，邀請有緣人來參觀十月的台灣海岸百景之美展出，留下我的 e-mail 裝入瓶中，用海灘上撿到的保麗龍塞緊瓶口 再蓋上瓶蓋。

第一次拋出就馬上被海浪推回海灘，不死心再一次！

第二次奮力一拋，轉眼間就漂出去了。如果幸運它會被黑潮往北帶到遠處，遠到多遠？會不會真如童話故事般的被撿到？我不知道！但我仍期望它能夠漂洋過海，等待奇蹟，讓在異地的藝術愛好者跟我成為朋友吧！

旅程 35 感言

清晨醒來忽覺自己在他鄉，

一個山與海交會的城市，

曾經來過，卻依然陌生。

見聞美麗的山海，

激盪著熱血，

匆匆啓程，以三十五個日出。

風塵僕僕，

停歇腳步，在三十五個日落。

精疲力盡，

雪白的阿契斯，一張張，

塗滿康特曼的色彩，一景景。

剖開畫本的側膠，一刀刀，

在三十五個晨昏之間。

在眾多好友的期待中絲毫不敢倦怠，

背包裹金絲縷的小筆記本載滿祝福，

機械馬壓印過了二十二萬毫米的輪痕，

在柏油路面、在沙地海灘、在泥濘小路…

直到今天，

我依然勇氣十足！

▲王功的河堤 (速寫)　　　23x31cm

風雨故人來 七星潭寫生

今天是公開寫生活動的日子，地點是花蓮著名風景區 --- 七星潭。

一早匆匆吃過早餐，辭別花蓮煙波大飯店，全副武裝的騎進濛濛細雨之中。

遠道新莊共襄盛舉而來的新莊水彩畫會成員：美珠、美美、素純早就在七星潭等著了，找到可以躲雨的涼亭，意外的多了兩位花蓮的朋友前來參觀。

我們大家分頭開始寫生，大概是因為星期六，七星潭的遊客不少，天氣也漸趨明朗，我很努力地畫了三張速寫小品，提供給現場朋友分享。

在此，真的要感謝從新莊不遠千里來的好朋友們！下午萬福送美珠她們三位回去之後，接著又到花蓮機場接月蠹，她們和萬福都是新莊畫會的成員，和他們亦師亦友多年，雖然平日課堂上會輕鬆搞笑，尤其是美美和小丸子，呵～因為月蠹有一次剪了個小丸子髮型從那之後我就都叫她小丸子。有愛搞笑的小丸子來相伴兩日，想必又會有什麼驚奇的火花。

萬福說小丸子真是顆福星，從她下飛機的那一刻就把連日的雨喊停了。我先被三棧溪谷雨後的層層山嵐吸

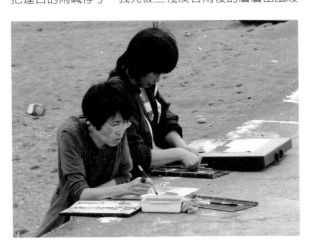

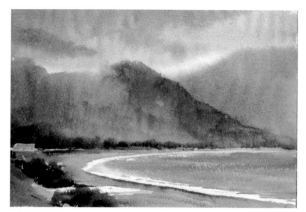

▲七星潭北岸 (速寫)　　18x26cm

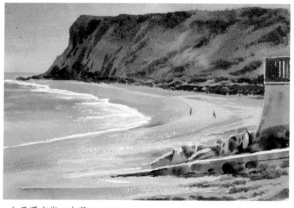

▲七星潭南岸 (速寫)　　18x26cm

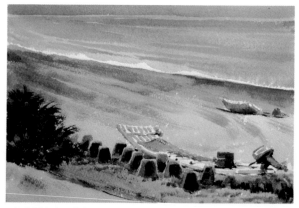

▲七星潭魚舟 (速寫)　　18x26cm

引，騎進溪谷間的村落兜一圈，再到新城這兩天落腳的民宿「小魚的家」去等他們。

「小魚的家」老闆姓 " 石 "，我們參觀了他的家，他收藏著滿屋子美麗的花蓮奇石，忘了問他，是因為姓 " 石 " 所以愛石；還是因為生在花蓮，閱盡美 " 石 " 所以愛石？

粗獷的男人卻有個很 cute 的小名，大家叫他「小魚」。小魚也愛畫畫。他畫小魚也畫大魚，畫在牆上、畫在柱上。他豪氣的用牆當畫布以小石當畫材，讓大魚悠游在他們家的牆上。小魚夫妻還擁有一個生意盎然的園子，他們在園子邊蓋了幾間房間，經營起民宿當副業，於是民宿就叫 --- 小魚的家。

民宿這排的房間外有寬敞的走廊，走廊上每個房間外都有豪邁的大理石桌椅，這些都是小魚在各工作的工地撿拾別人家要丟棄的石材，搬回來自己整理成桌椅的。

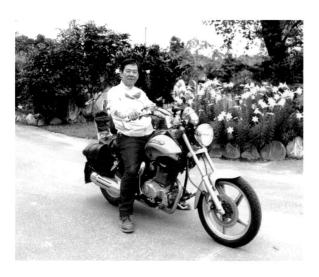

真是壯觀，忍不住跨上機車和百合合影一張。

晚上和兩位愛徒散步到附近唯一的小吃熱炒店，放鬆心情吃吃喝喝，可惜我的牙齒隱隱作痛。

每天小魚先生都忙到很晚才到家，整個人弄到灰土土的回家。這樣的一個人在工地上，在挖土機旁，也許你不認為他跟藝術會有任何關連，你以為他不過就是個粗人嗎？

很高興我來他的民宿住過兩個夜晚，與小魚夫妻相識並分享了他們的生活。我認為小魚是個不折不扣的藝術家。他們把藝術默默的融入在他們的家園和生活中～

位處新城鄉間加上庭園植栽豐富，蚊子是不可避免的，我們師生分住兩端，喜歡在走廊上的大理石桌上一起用餐、作畫或聊天，被大蚊子和小黑蚊，來明的、來暗的猛烈攻擊，進出房間，門開開關關的，蚊子總不免跟著就偷渡進來了。小丸子相對的被叮得少，我和萬福就被咬得很慘烈，這證明會叮人的蚊子果真都是"母"的。

五月初，百合盛開的溫暖季節。一整排的百合就好比一個百人管樂般的在園邊熱烈歡迎，香氣清雅、姿態挺傲

清水斷崖

今天我探訪一個長久以來一直很的好奇的地方，一個可能會有許多朋友和我一樣想知道的地方，那就是清水斷崖的下方，當懸崖和海水交會的地方，到底會是如何的景象？

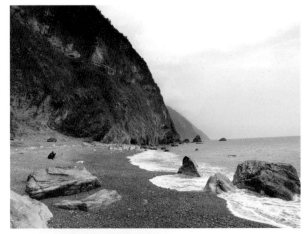

萬福建議我今天不必騎機車了，因為要去的地方車程很短，不過需要雙腳走的路可長的很咧！

車子開過崇德，經過高架的北迴鐵路下的一個涵洞，我們豁然的看到一大片沙灘和大海，大家同時的驚呼「WOW！」。那一大片沙灘連綿數公里長，往南到立霧溪口，往北通到清水斷崖的下方，就是盡頭！

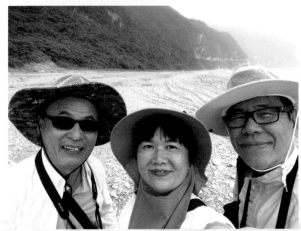

我們往北前進，一路上受到許多視覺的干擾，

因為滿地各色的石頭，無論是紋路或造型都很吸引人，月牙型的海灣雖是看得見盡頭，但是小小礫石的磨擦力和雙腳不斷的在拔河，實在很難走，又不斷地被漂亮石頭吸引而停步把玩，花了兩小時才走到盡頭，更是驚艷於大大小小的岩石，這裡真是迷人！

我在回程的路上突發奇想的製作一個時光膠囊，先在沙灘上找一個必須有完整瓶蓋的完整瓶子，然後再撕下一頁筆記本的書頁，用油性筆寫下我今年的計畫和期望，裝好瓶子之後，找到一個大岩石的正中間，在這個明確的地點徒手挖出一個坑洞，再

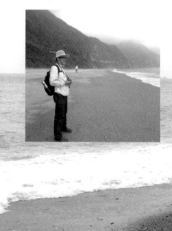

▲探索斷崖　　36x77cm

將瓶子埋入沙灘下。

　　小丸子幫我留下完整過程的照片記錄，期待幾年後造訪此地時，還可以再挖出來檢視，其實沒甚麼，就是好玩嘛！

　　看似一片光凸凸啥都沒的海灘，竟然讓我們三個人玩到中午。

　　小丸子去搭訕釣客，求人家給她玩甩竿，換我和萬福幫她拍記錄，這個不老玩童還真有她兩下子，釣竿還甩得有模有

樣。萬福則把目光放在石頭上，這個也美、那個也好的，恨不得通通可以帶回家似的。三人在這個沒什麼人的海灘上走走玩玩，萬福還不時的被小丸子玩八連拍，直呼形象被她玩掉了。

　　在這個寬廣的海灘上，眼裡看到的就是個放鬆的生活，誰管你形象不形象，有個爸爸在釣魚，媽媽帶著兩個小朋友在沙灘，自由自在的奔跑玩耍，還有個老兄更瀟灑，他就用個輪胎套個大臉盆，直接躺在上面，隨著浪漂著看似也在釣魚，看他輕鬆自在的肢體，我實在不必替他擔心會不會被黑潮帶到日本去！

　　不知怎地，回來後每一次瀏覽到這幾張照片我就有一種莫名的感覺，不禁陷入一個"幸福"定義的深淵裡去。照片裡看不清楚的臉龐上，實際上在這個非常廣闊的海灘上，我們的距離其實是很遠的。除了小丸子去搭訕人家的那個穿紅衣服的男人，有近一點的接觸

看得出來黝黑的臉上堆滿了笑意，是他本來就開心的或是因著小丸子的鬧場讓他開心？大臉盆上漂流著的男人和這一家五口人的表情根本就看不到，我只能用他們的肢體語言去解讀他們是悠閒的心情，或者是想都不想生活裡的那些煩惱。他們看起來一點都不像是過著優渥生活的人，也許"打魚"是真的為了加菜或賣點錢討生活，無論如何我都非常欽佩他們，能在這個空間裡散發出這麼"姜太公式"的生活哲學。

人的苦惱往往來自【比較】，有錢的人沒閒，有閒的人沒錢，這種畫面看在整天忙著數鈔票的大老闆眼前，說不定也羨慕得要命，這一刻這位太太肯定是比我們的總統夫人好命太多太多了。

這事兒，算命先生會怎麼批呢？

立霧溪出海口

　　發源於合歡山、奇萊北峰之間的塔次基里溪，一路匯集托博閣溪、慈恩溪、瓦黑爾溪之後，於天祥附近與大沙溪（上游是陶塞溪）交會，自此以下的河段稱為立霧溪，隨後有荖西溪、科蘭溪及砂卡礑溪匯入，一路奔騰東流，穿山切谷，蜿蜒曲折行進了 58.4 公里，於新城北方注入太平洋，是太魯閣國家公園的生命動脈。

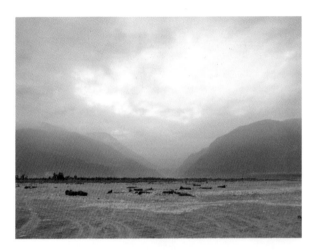

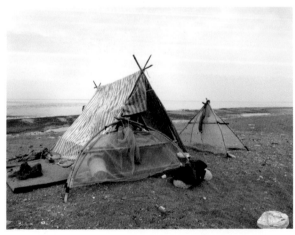

　　以上資料來源是太魯閣國家公園，而你所熟悉的立霧溪在哪一段呢？你所認識的立霧溪一定是很雄偉很熱門的觀光景點那個部份吧！你想不想知道她奔流入海的最後階段之模樣呢？很好奇對吧？我也很好奇！

　　立霧溪的出海口就在上一段清水斷崖下海灘的南邊一些些，在新城街上找往東的路一直鑽到海堤邊，順著海堤往北走就到達寬闊的出海口了。在彎彎曲曲的堤邊上往左方看去，順著立霧溪切出來的縱深，左右兩側至少可以遠眺四五層山巒，台灣東部特有的地理景觀就是山拔地而起往天上衝去的驚人氣勢，這一躍就是兩三千公尺高，也只有在河流切出來的縫隙裡才有可能看到第二層第三層的山頭，不然在第一層就完完全全的擋住後面的了。

　　立霧溪流到這裡已是泥沙滾滾，但還是有些原住民朋友在撈魚，撈的枯葉

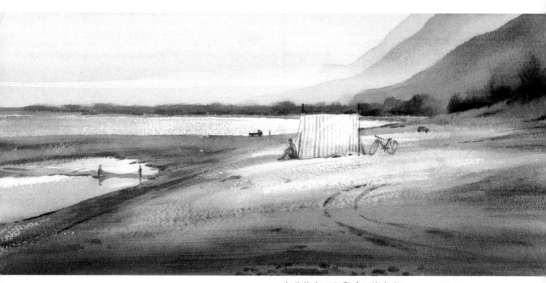

▲ 小憩的家 (立霧溪口的南方)　　　24x56cm

雜枝比小魚多很多，魚非常小，夾雜其中實在很難挑，需要花這麼多精神與力氣搏鬥來的收穫，我真的很難想像這些小魚將如何變成佳餚，而這些樂天的原住民朋友還在海灘上搭了棚子，就只為了這些小魚嗎？還是另有更大的期待？

 # 永遠和平豐收

「師父！加油！徒兒先告退，我們宜蘭見！」

萬福送這個開心小丸子去機場回台北之後，我們也離開新城鄉，路經太魯閣門口過門不入，不是它不美，而是它不是此行的目的。經過清水斷崖，有幾個角度頗好，但無法在現場寫生，一樣只能拍照記錄，經和仁到和平。

這一段路是蘇花公路上最危險的路段，隧道多崩塌落石也多，快速小心通過是對的，就在整理這些文稿的期間又逢颱風豪雨，新聞不斷播放著---和平、和中、和仁嚴重崩塌，道路中斷已成孤島。

在海岸寫生時剛好有兩艏舢舨船要出海捕魚，其中一人是船長，跑來看我畫畫和我聊天，他們傍晚出海明早返航，兩個人要去釣魚，說完一群人就把船推下海開走了，我只好憑著記憶畫那艘已不存在的膠筏。

船長告訴我那座荒廢隧道的故事，是日治時期工人以人力慢慢地敲出來的。六十年代，截彎取直後停止通車，應該有七八十年的歲月了。其中一段已經坍塌，只剩下洞口的遺跡。這個有歷史性和故事性的舊隧道當　地政府卻無視它的存在，它其實應該修建成休閒步道的。我靠近崖底觀察，發現坍塌得很嚴重，修復可能要花大錢，我看希望是不大，哀哉～建設上總被遺忘的東台灣！

第二天早上和萬福在好奇心的驅使下，探訪日治時期的古蘇花公路遺址，在原住民指引下，找到路徑，幸好古道曾經在民國39年整修過，車輪行駛的兩條水泥鋪面路面尚有一部分完整，其他處則荒煙

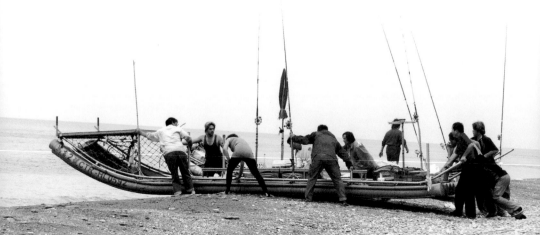

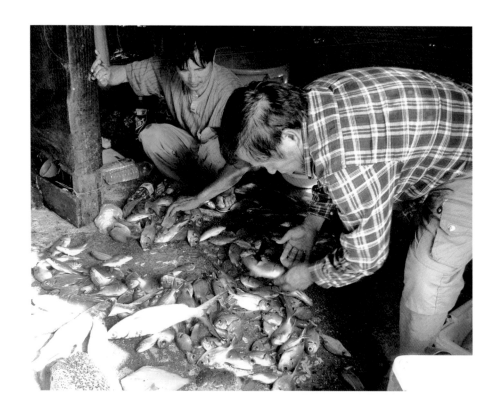

漫草，一步一步有些困難的前進到隧道口，隧道口上標
示著「民國 39 年建」，哇！我都還沒出生哩！

　洞口可見到尾端處的光線，於是我們大膽的穿過隧
道，到崩塌處已無路可走，這真是令人難忘的旅程。

　我們探訪古隧道下山時，正巧漁船回航，是大豐
收！我們應邀到他們家參觀漁穫，船長說是因為我畫
了他的船而讓他們豐收的，聽了我也好開心，恭喜他
們有好收穫。

　他們的船已經被我畫在紙上，是抹也抹不掉的了，
但願這個能讓他們豐收的效力能和畫作一樣的一直到
永遠！

 ## 神秘海灘

過了和平等於離開了花蓮縣進到宜蘭縣，但對於同為"蘇花公路"綁在一起的命運，不管它在花蓮或在宜蘭，雖說「後山日先照」，但在行政資源上並不等於「先被關照」，這是很深沉後山人的痛。

我不懂政治、環評或經濟發展間相互牽扯的眉眉角角，我只能以一個想要畫台灣美麗海岸的畫家角度去看海。走吧～讓我帶你去看一回很少人拜訪的神秘海灘去！這個神秘海灘也就是觀音海灘，要經過鐵路下方到海邊，依然是個東海岸的礫石灘，但是往南觀望就不一樣了，一段巍峨的峭壁聳立眼前，明顯的幾個隧道口就在岩壁間。這裡是南澳鄉的觀音。

其實南澳鄉是宜蘭縣面積最大鄉鎮，位於宜蘭縣最南端，可是它地勢崎嶇多山，屬於中央山脈的一部份，境內主要居民為泰雅族，莎韻之鐘的故事就是發生在這裡，或者我如果說南湖大山也在這裡，你可能會更能認識這個大部份由中央山脈為主的鄉鎮「南澳」，或要提醒你，地震新聞裡常常出現的這段話：「震央在宜蘭南澳」，你會更有印象？

因位在蘇澳的南邊，長久以來，大家就這麼習慣的稱呼它。它是由東澳溪、大南澳溪、和平溪（大濁水溪）及大元山（海拔 1,489 公尺）、十六分山（海拔 1,817 公尺）、三星山（海拔 2,551 公尺）、南湖北山（海拔 3,535 公尺）、南湖大山（海拔 3,740 公尺）等溪流與高山的組合。翠峰湖海拔 1,840 米，是台灣最大的高山湖泊，這也算在南澳鄉內，所有它境內的平地真的少得可憐，就在台九線公路旁的一點點而已，更抱歉的是台九線公路以東的部份平地還算是蘇澳鎮的，真是再加三分可憐。不過神秘海灘在觀音，總算是把這份神秘、這份壯觀和這份美麗都歸給南澳。

它的美麗要從最小的礫石灘上的小石頭一直看到非常巨大的海蝕洞。這個海灘上的小礫石非常有趣，每個都扁扁的並且是非常扁，扁到讓你想拿起來打水漂，這個造型在全台灣算它獨一無二啦！之前走過的海岸沒見過，之後再訪的海岸上也不再有了。

蘇花公路之所以出名、之所以危險、之所以漂亮，就是因著高山緊貼著大海，這裡更特別的是大海還咬掉了許多山腳，形成好大個海蝕洞。往南走，這些洞都好大，有深有淺前後綿延二三公里，大大小小十來個，有些個甚至看起來深不可測，往裡看去「歐罵馬」，我膽小惜命，怕它隨時會塌下來，也許裡頭還會有蛇，我不敢冒這個險進去咧！

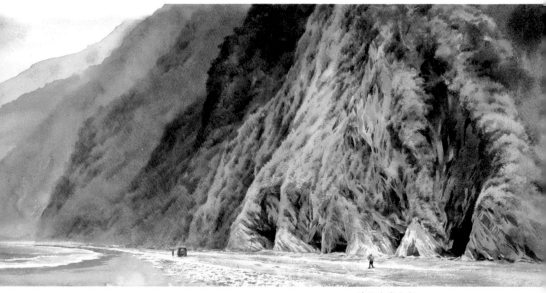

▲神秘海灘之行　　36.5x78.5cm

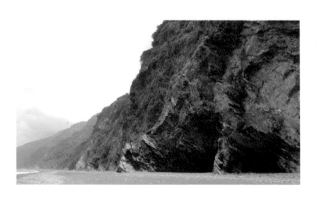

　　雖然這樣的小礫石灘走起來很累人，磨擦力使得每一步路都像在用雙腳與小石子拔河。但這片風景如果沒能親眼來感受，總覺得對台灣之美還差了一角缺憾，尤其在細數過西部海岸的垃圾和開發過度的千瘡百孔之後，東海岸的清新脫俗足以媲美鑽石。我很想讓世人都知道它的美，但也很不想讓過多的人垂涎踐踏，我想用我最真實的感受畫下這份雄偉壯觀與秀麗，讓多一點的人認識她，是我能給這片神秘海灘最好的呵護！

朝陽漁港

朝陽漁港也稱之為南澳漁港，它就大約在與南澳平行的東海岸上，可是這邊的門牌上可是清清楚楚的寫著蘇澳鎮朝陽里，真是奇特的行政劃分。明明坐火車得坐到南澳站，可是台九線之東就分給了東澳，誰能告訴我這是為什麼？，就跟北港在南部南港在北部一樣的搞 KUSO 就是了，這真擺明了要整死外國人！

▲朝陽的午后 (南澳漁港)　　36x51cm

朝陽漁港小巧玲瓏又清新，港內海水乾淨清澈，完全見不到其他港口普遍的一層油漬，連空氣都是透的，坐在漁港邊寫生，真的一大享受。在東部寫生一定要說一個這邊地理上很無敵的優勢，只要是太陽一爬上中央山脈，你就能得到山的庇蔭啦！

下午畫到傍晚時分，燈亮了的小漁村更有萬種風情，讓人不忍離去！

蘇花萬福

從台東到花蓮再到宜蘭，這一路以來下雨的日子幾乎多於沒雨的天數，多雨的梅雨季才是正常天象，我該表現無私的高興才能顯露出人性高貴的一面才是！可是這一段「蘇花公路」卻不是可以天真的以為，天落雨不過就是穿個雨衣就行了的，它會無預警的坍塌封路。

氣象預報又說全台午後將會有豪大雨，於是萬福以他來往台北花蓮近百次

的經驗，決定將原訂的兩天南澳犧牲一天，提前一天到蘇澳，我們一定要在大雨來臨前，趕緊走完蘇花公路的行程。

從南澳到蘇澳本來就不遠，我們儘快地經過東澳尋找到兩個不錯的海岸，不敢寫生停留，只能拍照存檔。

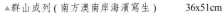

▲群山成列 (南方澳南岸海濱寫生)　　36x51cm

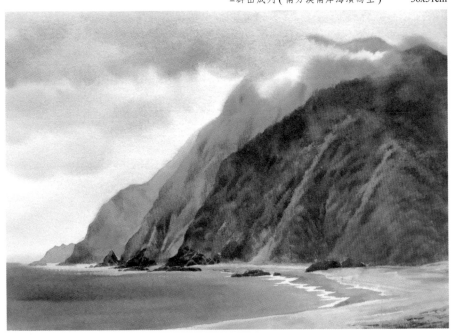

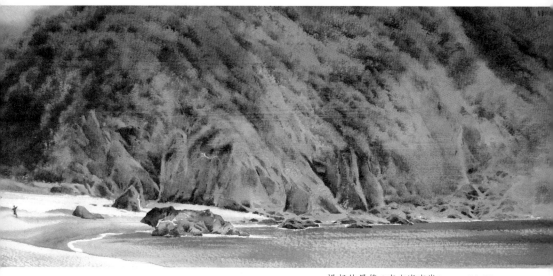

▲揚起的風箏（南方澳南岸）　　24x56cm

　　順道一提，你也許很想知道在我心中最美的小漁港在哪裡？

　　答案就是「東澳粉鳥林漁港」！

　　我第一眼從高處看到她時，真的是驚艷；當時在高處現場日頭赤炎炎沒一處好的位置，加上又在趕路不敢多作停留，所以這個高角度的全景留待日後再畫。

　　中午即趕到蘇澳，為了彌補匆匆的路程，我們決定午餐後不休息，立即到南方澳的北濱公園寫生。寫生時天色已漸漸昏暗下來，遇到一位板橋來的畫畫人和一群香港遊客，這群遊客好像多看到就多賺到的開心不已，還有一個在地阿婆更是兩度來看我們寫生。

　　下午兩點多，天色更暗又起大風，我們只好收拾收拾避風頭囉！隨即大雨滂沱而下，幸好跑得快！

　　萬福這個名字真的不是取假的，找這個有一萬個福氣的人陪伴真是個英明的抉擇，因為這場大雨果然讓蘇花公路又「封」了，要不是萬福的堅持，我們這下子被困住肯定也會「瘋」了！

　　有雨的梅雨雖可喜，但過多的豪雨也非正常，天象在變，它想「告訴」我們一些什麼？人若不懂得及時修正些方法及觀念，老天爺會生氣，它會失去溫和的性情，用嚴厲的「警告」來處罰。就在我緊鑼密鼓的準備畫展及這本書的期間裡，豪雨及颱風又重創了蘇花不止一次，可憐的脆弱公路只能用一次比一次嚴重的崩塌來表示它的抓狂，我多麼希望我所畫過的東岸美景及那裡的朋友能平安渡過，願它們一切無恙！

　　還是---我們來辦個公民投票，把「蘇花公路」改成「萬福公路」，也許會平安吉利一點？

蘭陽溪口的故事

一個漁夫、一隻母野狗、一隻夜鷺和一個畫家。

畫家來到蘭陽溪的出海口，一個漁夫正在灑網捕魚，此時來了一隻母狗，也飛來一隻夜鷺，看來這片沙灘是漁夫母狗和夜的地盤，畫家只不過是個闖入者，兩方陣營三比一；不但狗仗人勢，連鳥都仗人勢，有漁夫給牠們當靠山，牠們一點都不畏懼這個外來者。

漁夫收網時只捉到一條二十公分長不知名的魚，對漁夫而言這嫌小了些。他先丟給母狗，母狗聞一聞一口咬住後又放開了，牠說：「喂～哩馬幫幫忙！

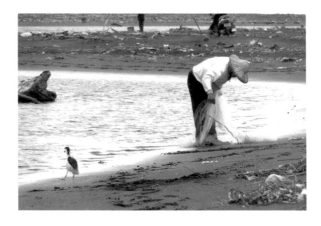

我只吃紅燒的，我不吃生魚片。」

夜鷺說：「給我！給我！」

夜鷺大口一張咬住，可是對牠來說魚又太大了些，可憐的魚 --- 噗噗地掉下來，二度受傷。

漁夫說：「哩麥呷！哩會噎死啦！」

說著將魚又丟回水中，魚一邊逃命一邊咕嚕咕嚕罵：「你們沒事拿我窮開心幹嘛！」

母狗和夜鷺都失望地望著漁夫，於是畫家拿出背包中的餅乾，自己先吃一小片，臉上表演出好吃極了的表情，對著漲奶的母狗說：「來幾片吧！你須要多補充鈣，你看！這種口味的不錯吃ㄋㄟ。」

母愛真偉大，雖然寒酸的畫家連個牛奶也沒能給配著吃，母狗想到那一窩小孩等著喝奶，還是急急忙忙的乾吞了一整包餅乾，連嘴巴都來不及擦，轉頭就跑回家餵奶去了。

夜鷺看不懂餅乾，更不信任漁夫以外的人類，牠不屑的遠遠觀著望那隻沒原則的母狗，繼續緊盯著漁夫：「你給我認真點抓魚，我要肥一點的、小隻一點的，聽到沒？」

竹安溪口的紅與綠

好天氣，陰無雨，寫生又有椅子可以坐，這是何其幸福的事。

在竹安溪口的海堤上，剛好有一個巡邏崗亭，剛好這巡邏亭的玻璃是破的，又剛剛好裡面有兩張椅子，哈哈哈 ~~~ 真是天助我也，借！

寫生絕不是件浪漫的事，頂著太陽、頂著風，還得隨時被蚊蟲侵略，若能找到個稍稍舒適的位子可以安穩放定畫紙就已經偷笑了，人通常得遷就放畫紙的位置，或站或席地而坐、或蹲或彎腰更或半蹲，常常是畫到一個階段想拉直身體時才發覺發痲的發痲、該酸痛的一處也沒少的酸痛。

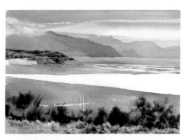

雖說萬福車上載著兩張帆布小摺椅也常是英雄無用武之地，能如此這般的有得坐又有得放畫紙的機會實在難得，正畫得高興時，海防巡邏的來了！

我們趕緊自首：「大人啊！玻璃不是我打破的，椅子是"借用"一下，用完我們就乖乖放回去嘿！」

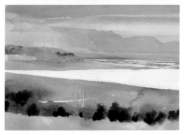

不過也真巧，椅子就這麼一紅一綠，雖然紅與綠是一樣的殘破，但眼光越過了殘破的紅綠，所見遠方的島嶼是「我們的」龜山島，至少到目前為止沒外國人來說龜山島是他們的，就這一點的明確，我們是幸運的，在這海堤上有這兩張紅與綠不吵不鬧的陪伴，也是幸福的。

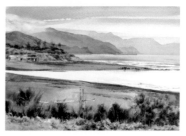

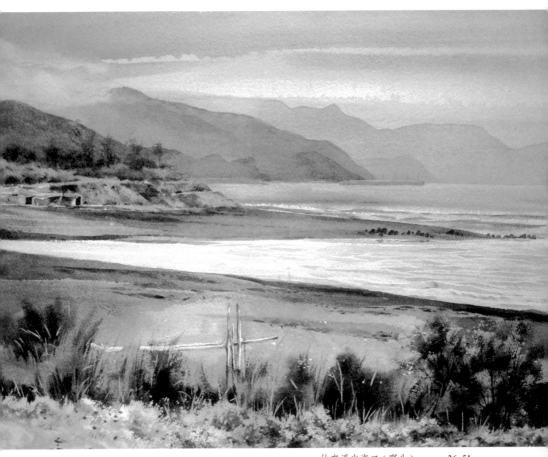

▲竹安溪出海口 (寫生)　　　36x51cm

天然的保護

沿著台二線公路北上，從蘇澳到頭城之間，整條台二線其實也是沿著蘭陽平原的邊緣在走的，但這段路不像蘇花公路那麼赤裸裸的跟海洋對望，途中看到的村落都背靠著小山丘，而小山丘就是海堤，連綿數十公里，那是累積數十年的海風所自然堆積形成的沙丘。自然形成的海堤是百姓的生活屏障，這個天然的海堤或多或少的在颱風來襲時給這片平原多少一點抵擋吧！我想這是老天爺細心的地方。

蘭陽平原的海岸線上並沒有漁港，從南方澳以北一直要到頭城才有漁港，雖說如此但仍可看到台二線沿途大廟小廟不斷，可見此地靠海居民長期以來看天吃飯，信仰的力量仍然是精神上很重要的慰藉。

雖然沒有漁港但是打漁郎還是有的，在蘭陽溪出海口及竹安溪口都看得到撒網個體戶，尤其在竹安溪口的這位讓我很難忘的性感打漁郎；嗯～～～也可以說他很肉感啦！

竹安溪口水流平緩，地貌形成一方水域，性感打漁郎全身上下脫到只剩下一條紅色小 YG，在水裡"潦來潦去"，我實在看不懂他在竹竿架起的網邊忙什麼？也許是那條就快包不住的小 YG 顏色太鮮明了吧！總之，

他一直在分散我寫生的專注，忍不住拿起相機把他關進我的記憶，他抓魚我抓他，真個的螳螂捕蟬黃鵲在後。

五月的溫度裡可以這樣赤裸下水搏鬥，冬天呢？冬天他怎麼辦呢？就算穿上防水連身青蛙裝我想還是很難抵擋冰冷吧？

辛苦了，這位大哥。我真的很認同你肚子上那圈已經變成"外掛'的肥肉肉，它的確有存在的必要性，多少總比個瘦子要能抗寒一點吧！就像海岸邊隆起的沙丘一樣，都是一種天然的保護。

外澳之謎與迷

在外澳我突然想起了這二個字：謎與迷。

謎：難解釋、難猜測的事理。迷：有分不清方向、心裏模糊不明、不能辨別或醉心沉淪於某一件事，無條件地相信奉行等意思。

如果你曾經路過台二線頭城的這個路段，一定會為一棟白色圓頂的龐大建築物所吸引，它看起來就是一個阿拉伯式的建築，你不能說它不漂亮，它真的蓋得美侖美奐，可是它就是有點說不上來，與周遭所有的一切有點格格不入和神秘感，讓人看了就想猜猜看它到底是什麼？有人說它是博物館，有人說它是軍火商的私人招待所，我也知之它為何？謎之一也！

▲衝浪客(宜蘭頭城天外天民宿二樓寫生)　　36x51cm

外澳，是近年來年輕衝浪客為之瘋狂的海灘。我已不再年輕，更可惜在我年輕時尚未有這股衝浪風吹起，現在只能站在遠處搖頭嘆息好多光陰的不復返，那種搏了命也要站上去浪頭上的拼勁，我好像有點懂，但卻是在人生不同的地方處領略到的，不是真正的浪，搏的也不是真正的生死。浪頭上從未真正站上過，值不值得？輪不到我來評論。浪頭上，的確有讓人迷戀之處；但要如何有個好身段站上浪頭？站上之後呢？總有個下來吧！如何漂亮安全的下來？這更是一大謎思！

至於我呢？我用一輩子迷戀水彩，而此刻正深深被外澳海灘上的一彎小溪所吸引，用我的方式記下這彎彎曲曲的線條與遠方的龜山島。

 ## 北關的公開寫生

氣象預報說雨將只下到星期五，週六天氣將會放晴，這是好消息，五月十二日星期六是北關海濱公園的公開寫生活動，希望可以順利進行。

星期六清晨我在天外天民宿的房間醒來，望向窗外的海岸一片灰暗，心也就跟著灰暗起來，八點半才開始的早餐原本有點趕，因為雨一直下，我反而慢條斯理的吃著早餐，心裡想著或許雨會越來越小然後放晴。一直到不能再等了，我和萬福才上路。

我手上拿著旗幟先在北關公園停車場尋了一圈，顯然沒有參與者了，此時萬福的電話響了，是月鑫特地從三峽趕來，我們會合在貨車的地磅站，因為那裏的空地緊鄰海岸，可以眺望到北關的岩石。

雨不大可是看起來是不會停，月鑫找的這個地方還真不賴，足以讓兩部車並排向著北關突出的礁岩，絲毫不影響從地磅出來的大卡車，三個人只好分別在兩部車上寫生，空間有限，只畫小品。天氣涼爽，坐在車裡寫生還真享受，這是環島寫生的第一次也是唯一的一次。

畫完雨也變大；和月鑫分道揚鑣，她往南要到南方澳與她的家人會合，吃母親節海產大餐，我則回台北過母親節。

家有 87 歲老母，你說

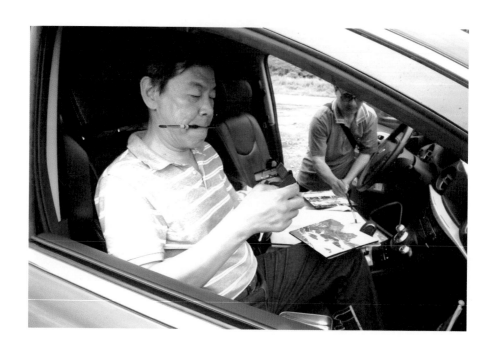

▲北關 (速寫)　　　　18x26cm

這個環島寫生行程要不要暫停個兩天，更何況我的牙痛已經靠吃消炎止痛藥撐了將近兩個禮拜了，於是我把機車留在宜蘭天外天民宿，搭萬福的車回台北。

雪隧一路暢通，過了坪林雨就停了，只見南下宜蘭的車一路堵到三號國道，我想那些正在堵車的人，一定沒想到慶祝母親節的喜悅將會在北宜高速路上受到嚴厲的打擊，氣象局的預報又不準了。

回家後先跟媽媽報平安再看牙醫，這個特別的牙醫有著很另類的觀念，這是我堅持回台北看他的原因，他堅持不幫我打開牙套治療，他說假牙很貴，拿掉重做他可以賺錢，但是材料的來源是美國，所以美國人會賺更多。所以照片子確定原因之後，就直接在假牙上打洞治療，這跟之前一直要我做植牙的醫生，是不是很不一樣？

晚間新聞報導宜蘭今天下了破紀錄的大豪雨，那些排在雪隧往宜蘭方向車陣的人和留在宜蘭的月鑫果真有一個難忘的母親節。

蘇花公路也因這場豪大雨而造成嚴重的崩坍，雖然慶幸自己已完成那路段的寫生，不過也真遺憾蘇花又再次受重創！

一個數字

母親節老媽問我,這樣寫生到底畫了多少張了?我利用此次返家詳加統計了一次,近四開的作品(是寫生本的規格)57 張其中含三張未完成、八開作品 18 張、十六開的速寫 14 張,共計為 86 張。

行程已接近尾聲,接著要更努力地破百。

你或許會問我滿不滿意這些作品?當然是有滿意也有不滿意的,展出前我仍會更新一部分作品,盡全力呈現最好的面貌。

▲小野柳 (速寫)　　　18x26cm

不要在海邊亂丟垃圾

過完母親節我和萬福再啟程,以不到五十分鐘的時間就到達宜蘭,在天外天民宿取車,再度往北關公園前進。天氣超好,陽光強烈到刺眼,我們在海邊的岩石間取景,遺憾的是岩石的縫隙間都有許多垃圾,大多是釣客遺留的,有菸盒、便當盒、塑膠袋、漁具外包裝、酒瓶⋯不勝枚舉。

如果這麼愛海釣,為什麼不也多愛海一點點,只要順手把垃圾撿一撿,拿

到垃圾桶,而風景管理處也應該多設一些垃圾桶或找人清一清。我想,釣客都要到釣具店買材料,是不是也請釣具店幫幫忙宣導一下,這⋯會不會有效呢?

不要在海邊亂丟垃圾!不要在海邊亂丟垃圾!不要在海邊亂丟垃圾!

▲秀姑巒溪口的釣客 (速寫)　　　18x26cm

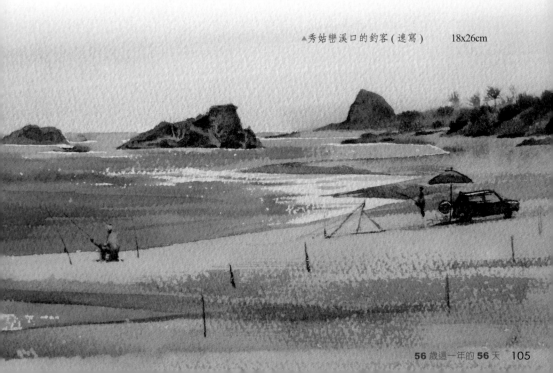

 ## 溫室裡的老榕樹

　　在頭城大溪，感謝理歐溫泉會館贊助住宿，得以入住這個景色優美的豪華民宿，他們真的很用心的經營與維護，不但大量種植各類植栽，讓我很驚豔的是在他的中庭，一個挑高五層樓的大空間，是咖啡廳和吃早餐的地方，中間一顆活生生的大榕樹，是酒店老闆不願意砍樹而刻意保留在原地的大樹，我認為它是這個酒店的招牌，值得肯定！

　　為了和這棵老榕共存，他們不惜重資蓋了個玻璃屋把老榕納入。因為榕樹下就是個用餐處，為了不讓榕樹葉飄落到餐盤裡，還費心的再架一層玻璃承接那些落葉，這一切的作為著實讓人感動。

　　透過樹梢，我們可以看到龜山島。只是 --- 當我在玻璃屋的榕樹下喝著茶、看著玻璃外的海景時，突然發覺吹到身上陣陣的涼風沒有海味，是冷氣。不禁想著，老榕不知已經歷過多少個寒暑了，它是否能適應玻璃屋內的恆溫呢？它會想念海風的味道嗎？這樣的改變，老榕會不會發出輕嘆？

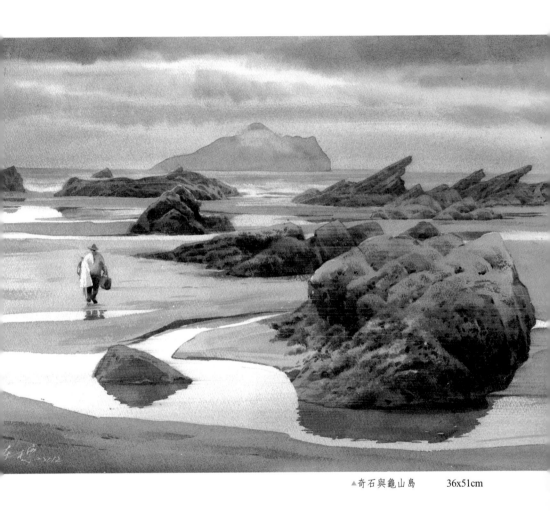

▲奇石與龜山島　　　36x51cm

在 35 度高溫中寫生

在北關公園，遍尋不著一個可以遮陽的好視角可以寫生，一直到午後三點多 終於有一片雲願意幫幫忙呆在原地。真的太熱了，應該是環島寫生的日子來最熱的一天。

雖然地面輻射的溫度也不低，使命感和壓力讓我不得不開始寫生。晚上的新聞說今天的溫度是 35 度，我想在北關就真的有 35 度。

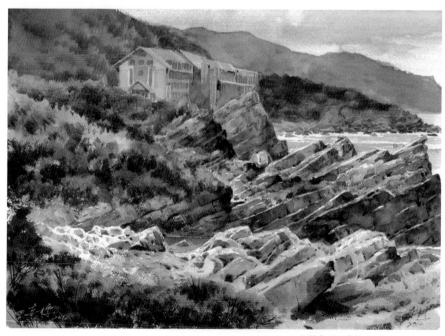

▲北關奇石 (寫生)　　　36x51cm

三貂角讓我摔一跤

三貂角據傳為明朝天啓六年（西元 1626 年），西班牙船艦由菲律賓開抵臺灣東北角海域，因不詳地名，為了便於記載航海日誌，所以用拉丁文命此地為 Santiago（聖地牙哥），為外國人最早對臺灣東北角的記錄，早期本地先民便以此譯為閩南語音「三貂」，是臺灣最東北部的岬角，因而自然得名為「三貂角」。

三貂角也是雪山山脈的最北端，右看太平洋，左邊是東海，這裡也是宜蘭縣和新北市的交界。三貂角燈塔是日據時代所建，也是太平洋區的重要指標，有「台灣的眼睛」之稱。

當我正在三貂角燈塔取景時，滴滴答答的雨下來了，正如氣象預報說的，會有鋒面來襲，這回真準！

看樣子又不能寫生了，那就純賞景吧！這裡是雪山山脈的起頭，山還不是很高，可是長得可真雄偉；從半山腰往上拍，看起來的效果就好像是站在三千公尺上拍的高山一般。

因為上來的路又陡又窄，我讓萬福在山腰下等著，我自己騎上來拍。拍個夠本、拍個痛快之後，在這窄小的陡坡上要迴轉下山的剎那我又犁田了⋯

都要怪我的機車車身太長，都要怪這路太窄，都要怪坡太陡，都要怪在這個時候下雨，總之車頭一歪車身跟著傾斜，還好有過了一次立定摔車的慘痛經驗，這次我

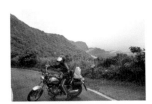

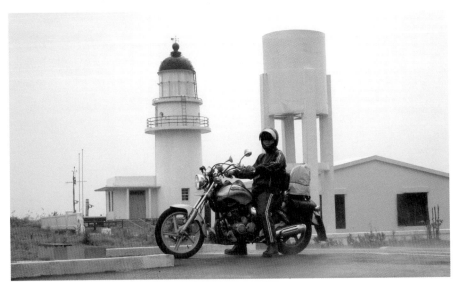

沒那麼呆，等著讓車身把我壓制KO，我跳！我跳！我跳跳！

「危險跳走，面子猶在」好禮佳在，我往身上東摸摸西摸摸毫髮無傷。不過看到整個橫躺在有坡度路面上的機車，我真的很傻眼，不知道要拿哪個地方當支點把它撐起來，不過最後還是拉起來了。你猜我用什麼方法？

說來有點丟臉，不過還好當時都沒有人看到。我是先坐在地上用背加屁股，慢慢的一吋一吋的把車身往上頂上、再頂一點、再上來一點、再……等到它重新站好，我已經喘到不行，穿著雨衣的我早已全身濕透，因為汗下在雨衣內。

騎下來和萬福會合後，他問我怎麼去了那麼久？我只能跟他說：晚一點再告訴你。

我還在喘，實在沒力氣說仔細了！

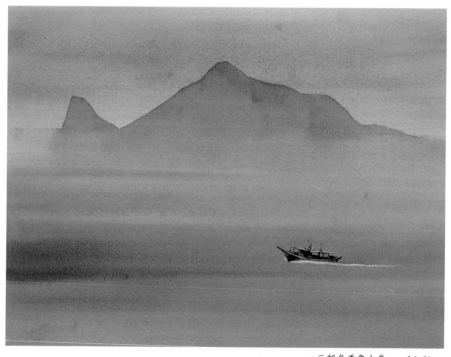

▲三貂角看龜山島　　36x51cm

東北角海岸

躍過三貂角正式進入台灣島的北海岸，這是公認台灣最美的經典海岸，可惜的是又逢大雨來攪局，時間根本不夠用，更何況要寫生，而且五月十七日整整一天被雨關在民宿，只好努力作畫，還好完成了三幅作品，算是對自己有了個交待。

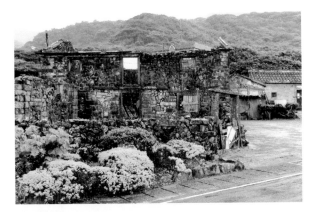

三貂角下方就是卯澳，一個脫俗的小漁村，這個小小漁村雖然沒有熱鬧的人潮但純樸、寧靜的老漁村與傳統的石頭屋仍獲得十大魅力漁港「心靈角落」的主題漁港，可見它魅力之所在。走在安靜的漁村裡拍拍石頭房子，雨

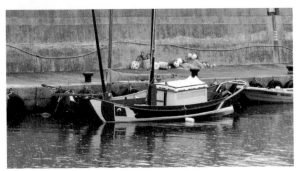

沒停歇過，這些需要細心品味的古老與滄桑雖不是此行寫生的題材，但石縫間的雜草、遮不住小村昔日的繁華，值得納入將來入畫的資料圖庫。

在漁港裡我看到了一艘環島以來最可愛的漁船，它很小很新，船頭上畫著兩顆圓滾滾的眼睛，這是北台灣的漁船的特色。它小歸小可是有兩枝桅杆，你能想像出它掛上風帆的可愛模樣嗎？我好想知道這漁船主人是誰？因為我一直想像它的主人是一個可愛的小小漁夫。

過了卯澳來到福隆，海灘正逢 2012 沙雕藝術季，這是一項融合雕塑、文化、繪畫、建築、體育、娛樂於一體的當代國際藝術，具有獨特的震撼性、真實性、參與性、環保性…等特點，儼然成為一項極具吸引力的旅遊特色。

說到福隆你還會連想到哪些呢？沙灘、海洋音樂祭、比基尼辣妹、福隆便當？便當我吃了；至於海洋音樂祭？我是有那麼點過時了，而福隆上空烏雲間此起彼落的閃電讓我無緣看到辣妹。在福隆我們總共住了三個晚上，一天住在"福容"，兩天住在"一間屋"，其餘時間就在這段路上來

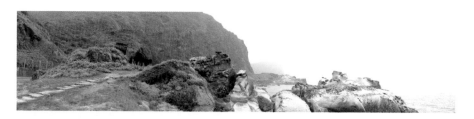

回奔波取景寫生。

　　在龍洞我從一個國小旁的攀岩小徑進入，在岩石間上上下下，這裡是聞名的攀岩場，可以遠眺鼻頭角壯觀的景色，令人讚嘆不已。也在鼻頭角的步道最高點觀賞群峰間雲霧裊繞。到南子吝山攻頂，東北角被忽視的谷地和山巒以最原始的姿態呈現丰姿；用鏡頭紀錄那個帶有些許滄桑的禮樂煉銅廠的遺址，宛如氣壯山河拔地而起的城堡。傍晚時分，徒步探索在深澳漁港最外處而被忽視的大象岩深崖，也被隨處可見滿山的黃色小野花所吸引，春天的東北角的山野，除了台灣野百合之外，還有一種小小的黃花，正滿山遍野的開著，讓我相當有幸福感！

　　原來它叫石板菜，學名 S. formosanum，又稱為台灣佛甲草，秀麗與強韌的生命力讓人驚艷又佩服。3 月下旬起，北部、東北部海岸岩壁上開始出現零星的黃色小花，4 月中旬到 5 月上旬達到高峰，成為這一帶最強勢、顯眼的植物，這些景色都將在我的畫中出現。

　　爬南子吝山下來，看到一群瘦弱的野貓，想到宜蘭溪口的母狗，如法泡製的餵食蔬菜餅乾，竟然不賞光。貓真的不吃餅乾嗎？難道只吃魚嗎？

感謝福榕飯店贊助，提供我們一個有私人庭院的住房，一個帶有峇里島風格的平面式建築，每四個單位連結一起，門口對著不同方位，所以各有一個小庭院，既獨立又不孤獨，庭院間以花籬區隔，感覺頗有自主性。

另兩天住"一間屋"，我和萬福早上就先入住，民宿的前夜的客人尚未退房，我們在大廳的角落等候，賴老闆很客氣，也很無奈，包棟的客人是一群同業夥伴，大大小小大約 40 多人，原本要來烤肉；因天雨，結果是整箱的食材原封不動的搬上車子，大雨中兵荒馬亂匆匆忙忙地撤離，到下午留下整棟零亂的民宿。

當整個安靜下來後，我和萬福就在悠揚的音樂聲中開始作畫，老闆和老闆娘忙著整理環境，連經過客廳都刻意地放輕腳步，我一一的回顧之前行走過的腳步，仔細地構思，然後很用心專注地畫，也因為網路不通暢，所以除了吃飯，幾乎沒有休息，一共完成三件作品，還算差強人意。

▲望海的獅群 (南雅海港)　　36x51cm

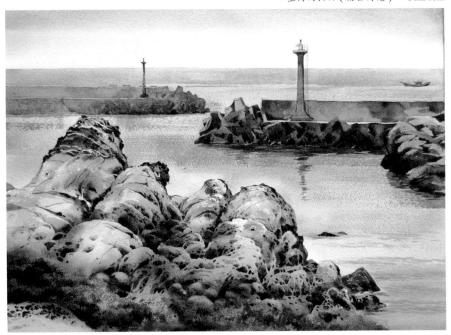

▲基隆山大雨　　　　35x77cm

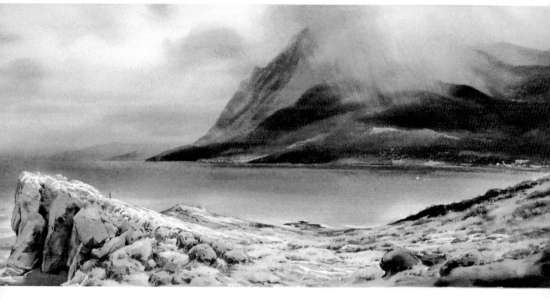

666

東北角的濱海公路一向被視為最危險的公路之一，因為大貨車、砂石車、貨櫃車、拖板車特多，幾次在路上驚見對向車道，有大卡車越過雙黃線超車對著我而來，我向來很小心地騎在白線外側，也不免讓我心驚膽跳。mio 公司除提供導航機外還支援一部行車紀錄器，在濱海公路看到逆向行車真想要檢舉一下，教訓一下危險駕駛！

放晴了，要走完從福隆到基隆的海岸，經過鼻頭角隧道時，遇到施工單向管制，我是被攔下來的第一部，不經意發現我的碼表是 666，意思是我的行程累計為 2666 公里，我不知道會不會破三千。

離家的直線距約莫 60 公里，但我還得走 10 天！

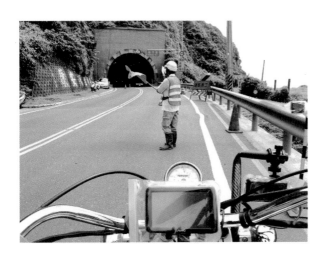

天空作美的和平島寫生活動

前一晚台北下小雨，基隆下大雨，大家都擔心和平島寫生是否能照常舉辦。還好一早醒來，基隆的天氣陰，這是寫生的最佳天候。

台北來的朋友們紛紛出現，新莊社大劉班長、台北水彩畫會蔡會長、新莊水彩畫會黃會長等都帶領會友和眷屬出席，新竹也來了幾位朋友和學生，好熱鬧。大家紛紛拍照留念後，便尋覓地點展開寫生，令人感動！

中國時報駐地記者和中國電視採訪組也來了，在簡約的速寫後開始接受訪問，期待新聞的報導和播出會讓水彩更受到重視。

中視採訪小組記者鴻恩說會在晚間新聞播出，我通知老媽要看中視晚間新聞，她認為可以在電視上看到兒子是很高興的事。

下午我再度搭萬福的車回新莊看牙醫換藥，隔天早上

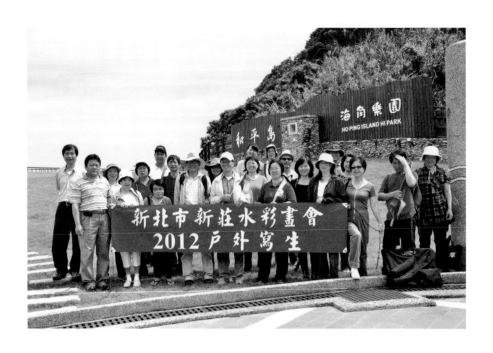

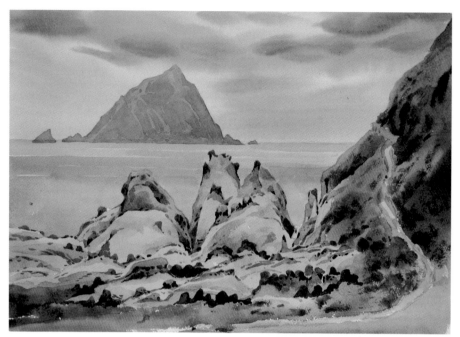

▲和平島遠眺基隆嶼 (寫生)　　　36x51cm

再度回來繼續北海岸的行程，晚上全家守著中視，果然在節目後段播出。Ya~

　　感謝大家對和平島寫生的支持，因有兩個媒體採訪，所以沒時間招呼大家，真的很抱歉，也因應媒體拍攝需要，當天的寫生只畫了半個小時，然後又到停車場去表演騎機車，這真的還蠻機車的！

　　說真的，因為這張寫生的取景不夠好，實在不想繼續完成，正式展出時會以另外的取景作品來代表和平島之美。

座標加草圖

我記錄每一個景點的座標在我的 mio 小筆記本中，一開始是只是記錄座標，後來發現有點不足，因為有些地點不能當場寫生留下作品，馬上在作品後面標示座標，我擔心事後，參考照片來創作時，和座標數字可能無法連結。於是我除了拍照，並記錄座標之外，就利用一點時間描繪簡單的線條草圖，確認取景的構圖，日後回到工作室創作時，可依草圖的參考資料和照片來核對就不會有錯啦！

中視記者鴻恩目睹這小筆記本，非常驚訝於我的細心，與各位分享。

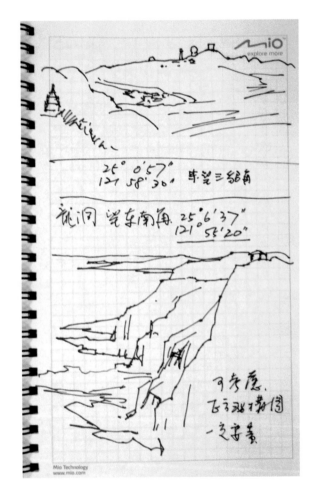

野柳尋奇

　忘了有過幾次到野柳了，從沒一次這麼用心地走遍步道，當然在許多人多的地方就不用停留太久，我盡量避免太過於大眾化的取景。

　所以人少偏僻的地方，就去給他走一走，雨中沒法寫生，就光拍照和登錄座標畫簡圖。這樣繞了一圈也花了三個小時，不過在這個國際聞名的景區絕對值得。我還真碰到不少不同國籍的人，不過最多的還是來自於對岸的觀光客。這讓保全的人變得很忙，他們說在以前還沒這麼多大陸觀光客時，哨子是個不常派上用場的配備，而現在幾乎是整天咬在嘴巴吹不停，因為好奇心特重的大陸訪客不時會越界。

　這裡的礁岩不但要對抗難敵的風化，美人的頸子都脆弱得快撐不住美人頭了，美景須要用美麗的心去呵護，如果拜訪的方式太粗魯，我擔心以後我們美麗的海岸將出現我最不想看到的東西，那就是到處充斥著更粗魯的鐵製品欄杆！

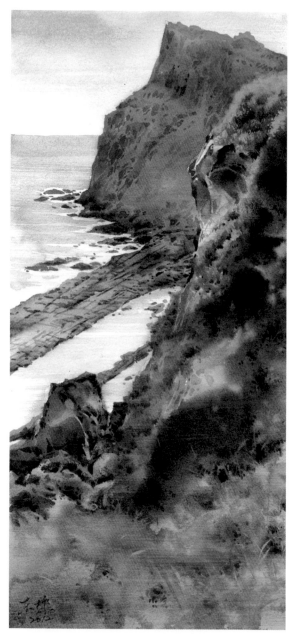

▲深崖下望（野柳）　56x24cm

崖

外木山漁港

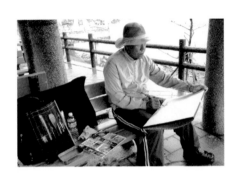

外木山漁港剛好有一座涼亭可以躲雨，視野尚可，實在不想在雨中繼續流浪，所以當下就決定在這裡寫生，以兩座涼亭相連中的座位剛好可以看到的角度寫生。

　　畫著畫著，接近中午時來了一群高中生躲雨，每一個人手中都抱著食物、木炭、吐司…等等四處張望著，看來一個難得的星期日烤肉活動就要毀在這陣大雨中了。

讓位給想在雨中烤肉的高中學生

　　早上從雨中的基隆市出發，冒雨往外木山海岸前進，一路大雨不歇，到達

　　他們竊竊私語，非常羨慕我坐在兩個相連的涼亭中間最乾燥的座椅上，我當然理解他們的心意，在我剛剛好寫生告一段落之後決定讓座，這年頭讓座的不一定要年輕人讓老者，是讓給最有需要的人，收拾收拾後繼續我的流浪。

▲ 基隆外木山 (寫生)　　　　36x51cm

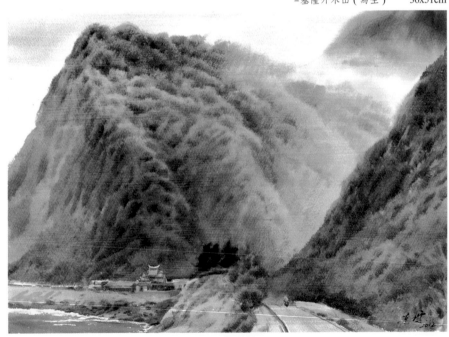

對人類很有信心的小鳥

在金山海邊的早上，寫生一張遠眺燭台嶼的作品，下午繼續往石門出發，途經一間看來很托斯卡尼名氣很響的咖啡廳，於是我就進去小餐一下，坐在靠窗看海的座位，點一份鬆餅和熱桔茶，順便打個盹。

本來是很累的人，被一隻小麻雀提振得精神都來了！

這小麻雀天不怕地不怕，原本還在地上和欄杆處徘徊，後來就挺大方的上桌用餐，麵包屑、小鬆餅都啃食起來，無視於那個眼睛盯著小說的女孩。

▲淡水河口 (淡水公開寫生)　　36x51cm

北海岸

金山地標當屬燭台嶼，從許多角度都看得到，我想找個好角度看它，於是往海岸小路尋景，無意間來到一處沙灘，剛好可以看到燭台嶼，其實我比較喜歡沙灘上的小舢舨，這個淡水河流域最具特色的塗裝色彩和船首的眼睛。

現場畫了一幅，但這個過於通俗的構圖又讓自己不很滿意，就算是一個紀錄吧！

我多次在照片中看過石門的綠色藻礁，能親眼目睹算我運氣好，怎麼說呢？因為這要算好了退潮的時間才得以一飽眼福的，我是誤打誤撞的摸到頭獎了。

北海岸不知何時起已然成為婚紗攝影的經典背景，離都會區很近也是因素之一吧！也有多處仿地中海建築的

餐廳飯店瞄準了「好攝者」的口袋，這也是個有趣的生態。在沙崙的海灘上寫生時我就看一對新人被攝影師整得很慘，新娘撩著婚紗和新郎手牽手在沙灘上跑去又跑回的狂奔十來趟，我真的好慶幸我結婚的年代還沒流行這一套，不然難保誰會翻臉走人！

海灘的插曲不是只有一對對新人，連馬兒都成雙成對，這讓我的孤單更不是滋味。想走人，卻讓馬主人給攔下，拜託我讓馬兒先行，說我的機車引擎聲會嚇到馬兒，牠若狂奔恐怕會讓主人 Hold 不住。是！是！是！請您慢走，馬路馬路！這本來就是您老大的路呀！

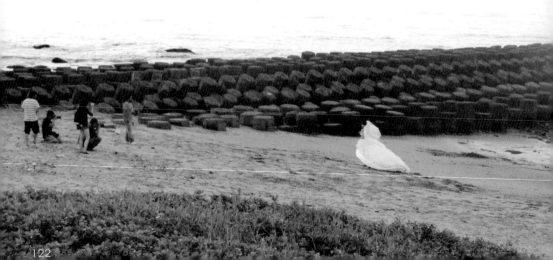

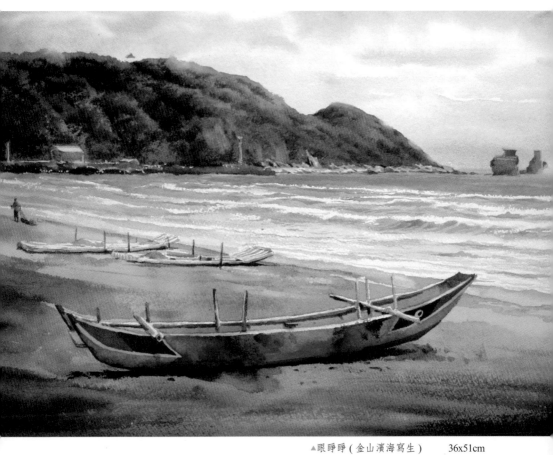

▲眼睜睜 (金山濱海寫生)　　　36x51cm

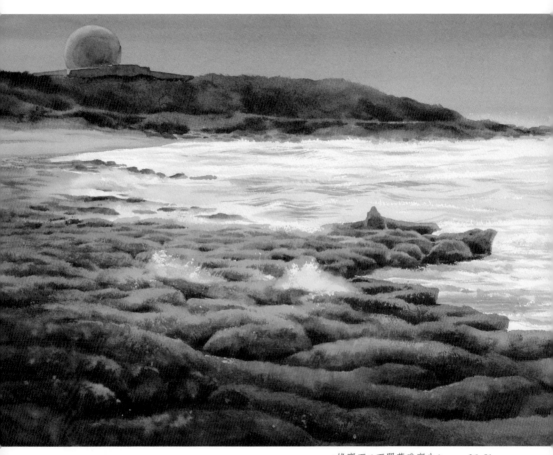

▲綠寶石 (石門藻礁寫生)　　　36x51cm

麟山鼻領海基準點

對這個標題一定有人很陌生，我就是其中的一個。

當我到達麟山鼻的海邊，有一股力量驅使我往北邊前進，當到達步道最盡頭的涼亭時，正考慮要不要用二十分鐘回到大門口的民居拿清水寫生，因為我雖然帶了畫具，卻只有熱水瓶裡的一壺烏龍茶。此時被一個豎立在不遠處石堆上的標示牌所吸引，我沿著似有似無的小徑邁過荒草地，好奇心讓我開始攀岩，幸好我穿一雙高筒登山鞋，費了九牛二虎之力登上石堆。

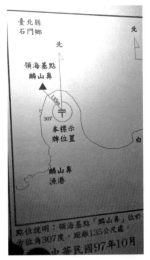

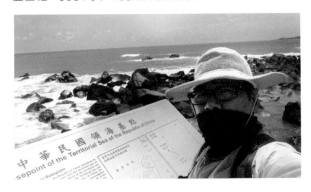

看清楚了告示牌，我才明白這是標示我國領海往外延伸 12 海里的基準點，也就是我國目前領土包含部分離島的最外圍，（不含金馬）將它們連成直線，這些直線就成為不規則的多邊形，其中一個凸出的點就是麟山鼻，將這往外延伸十二海浬就是我國的領海。

我到底畫了沒？很抱歉！我還沒有想過要嘗試用烏龍茶畫畫。

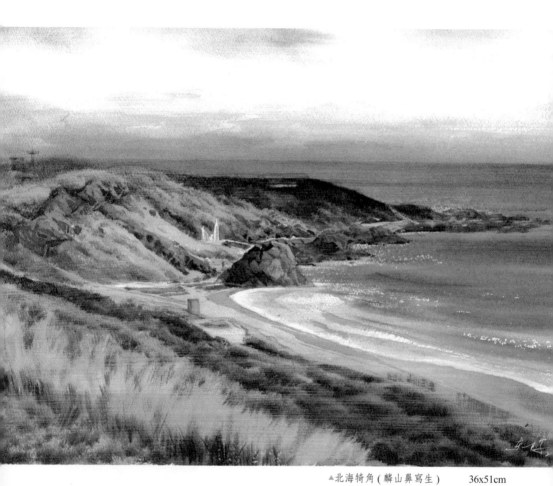

▲北海犄角 (麟山鼻寫生)　　　36x51cm

盛情

　　三芝淺水灣民宿的張老闆真是熱情，家住台北且民宿這兩天沒其他客人，所以還必須專程到淺水灣來接待我，為我張羅住宿，甚至還安排隔壁公雞咖啡的餐廳王老闆加入贊助提供三餐、冷飲，太感人了啦！

　　可以邊看淡水夕陽邊吃晚餐，過癮吧！日落後，原本也是學畫畫的王老闆過來和我聊藝術，伴著晚風和著柔黃的燈光，沒酒也能醉。

　　公雞咖啡的老闆姓王，就讓我簡稱他公雞王吧！他有一隻特別的寵物---老鷹，你很少在台灣看到有人把老鷹當寵物吧！他就是，而且是取得許可合法飼養。最妙的是他還訓練老鷹打獵，追捕獵物，這簡直就是蒙古獵人了，真不可思議。

　　第二個晚餐坐在海邊的座位前，天色漸漸轉成藍紫色調，前幾天造成轟動世界的日環蝕盛況的月亮，在失蹤一天後此時出現在西方的天際，經過這一次力搏烈日的折騰，一彎如勾消瘦得令人心疼。

又上電視囉！

　　年代新聞台藝饗年代採訪小組分兩次（5 月 24 日和 26 日）採訪機車環島寫生藝術家洪東標，非常感謝年代新聞台每周日下午播出的藝文新聞專題節目 --- 藝饗年代，更希望由此節目的播出讓更多的人多關注我們美麗的海岸和對水彩畫多一些關愛。

　　採訪小組由節目企劃黃小姐帶領，我也關心上電視會不會比本人年輕一些、 帥一些，哈哈 ~~ 我能說這是年紀大的人的通病嗎？

小路的盡頭 (寫生)　　　　31x23cm

環島里程破 3000 公里

回到淺水灣民宿拆下 mio 時，不經意的看到里程表，哇！ 995.6

就快要破錶表了，所以說在離開淺水灣往淡水的路上，我的總里程數將突破 3000 公里！

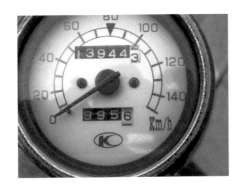

 # 每一個終點都是另一個起點

5/26 這個特殊的日子，是我環島寫生的最後一天，也是新北市公開寫生活動的日子。

清早，我再度一個人打理好裝備綁上機車後座架，再不厭其煩地綁好高統靴的鞋帶，對著淺水灣民宿和公雞咖啡揮別，卻無法道別，張老闆人在台北，王老闆還在睡覺，都不便打擾，張老闆還交代，離開時只要把大門扣上就可以放心離開，這個僅有兩大房的民宿有超棒的海景後院，整棟包租應該是可以吸引很多年輕人喜歡這裡的，離開時回頭再看一眼，民宿大廳的牆上，還方方正正的貼著一面旗子「福爾摩沙－洪東標機車環島寫生紀念」。

沿著 2 號省道出發前往漁人碼頭，昨天先行探過路所以就直奔目的地，路上一隻特技狗四平八穩的站立在疾馳的機車後座，還可以蠻愜意的欣賞四周風景，主人還偶爾刻意地來個小蛇行一下，吸引許多跟隨的機車和我的目光，跟了一段路後趁著紅燈停下來立即拍下牠的身影。

九點整到達座標定位點的觀景涼亭，新莊社大的趙老師和中正班的黃大哥已經先到了，他們是搭捷運轉公車，當初選在漁人碼頭就是考量到交通的方便性，接著陸陸續續的來了許多好朋友，台北水彩畫會、新莊水彩畫會、新莊高中美術班、學校同事、畢業校友、還來了一對新竹來的母子，好讓人感動。現場十幾人、二十幾人、三十幾人、四十幾人陸陸續續地增加，直到神秘嘉賓出現，她就是一路上最關心我的 87 歲老

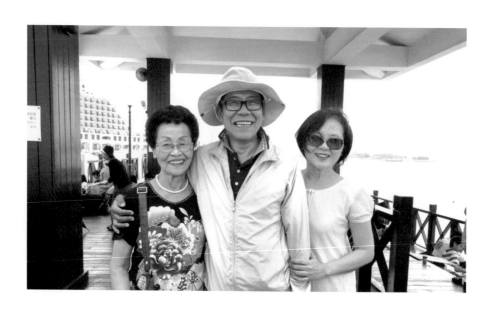

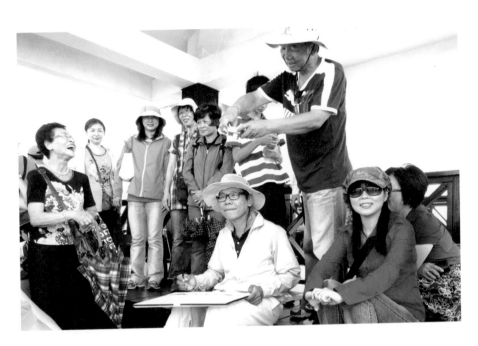

母，早就跟我預約，說是一定要來共襄盛舉，在波士頓唸書剛好回來渡假的兒子開車，由老婆大人陪同專車送達，老母一一跟大家致謝，感謝大家這麼關心和支持她的兒子，這56歲的老兒子在老母親的眼裡仍然是個孩子，她還是不斷拜託大家要多多照顧她的寶貝老小孩。此時涼亭內，寫生的有之，參觀的有之，好奇湊熱鬧的遊客有之，蓋紀念章留念

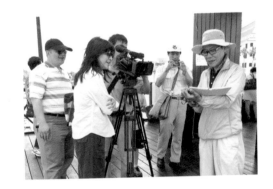

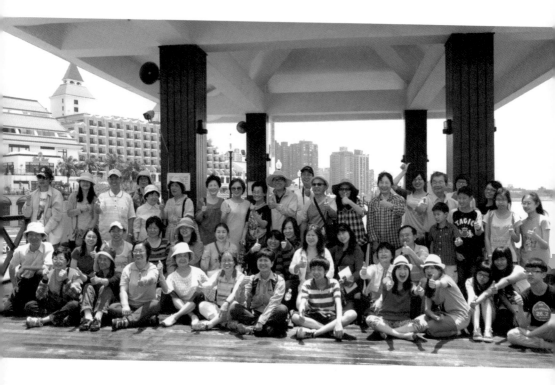

的有之，聊天照相到此一遊的有之，創價學會的攝影團隊珍惜每一個角度，拍下許多熱鬧的鏡頭，我都來不及打理一下五官面貌就都被攝入鏡頭了。

見了這麼多好朋友，大家最關心的話題總是圍繞著「恭喜～恭喜～圓夢成功！」、「圓夢了高不高興？」、「畫了幾張了？累不累？」、「甚麼時候開展覽啊？」、「哪裡最美？」

是啊！照理說我是應該好興奮好激動才是，可是我總覺得我高興不起來，激動不起來，莫非我無感，無血無目屎？喔～NO！不是，絕對不是！環島寫生是結束了，風吹雨淋的日子不再有了，但另一種苦日子才要開始。

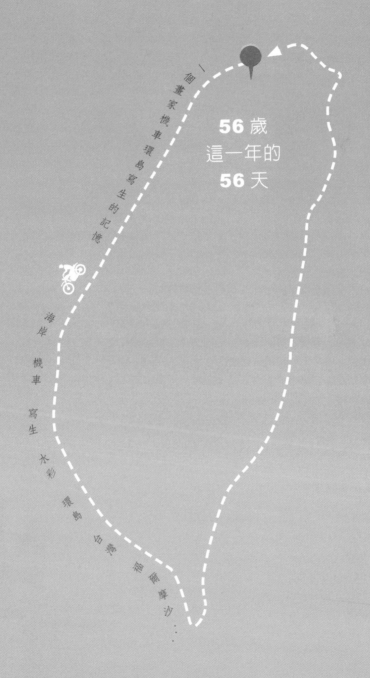

56歲
這一年的
56天

一個畫家機車環島寫生的記憶

海岸　機車　寫生　水彩　環島　白雲　福爾摩沙⋯

後記

　　從圓夢計劃開始至今大家的關懷和媒體的報導，越來越多人正等待著看，洪東標怎麼畫？展什麼？這 100 幅海岸的畫到底會是甚麼樣貌？

　　環島寫生的結束正是另一個努力階段的起點，回到工作室後為十月份在中正紀念堂的展出的「台灣海岸百景之美」繼續努力，整理未完成的作品，同時也出版一本台灣海岸百景的畫冊。說真的，這 56 天環島下來我已經好累，真的好累！但我還是堅持要加寫這本記錄環島的書，寫下這些美麗的片片段段，除了給自己一個圓夢的完整記錄，更要藉由此書再一次感謝許多人的熱心幫忙與贊助，成全了我的夢想。

　　在我 56 歲的這年，很巧合的花了 56 天騎著機車全程總共 3042 公里，繞行台灣海岸一圈。畫了不只 100 幅福爾摩沙美麗的海灣。身為這塊土地培育出來的畫家，僅以這些畫、這本書，獻給我熱愛的這片土地，也獻給耐心讀到此的每位讀者朋友們，希望能燃起你對這片土地更多的熱情，更希望你也勇於編織自己的夢想，56 歲的我圓夢了，56 歲已過的你更別把時間浪費在畏縮與過多的考慮，而若你 56 歲未達，更沒推託的理由。

　　有夢最美，如果今天不做明天會後悔，那你還等什麼呢？朝著目標前進吧！

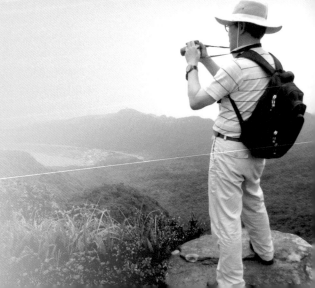

幕後篇
尋求洪老師環島寫生之旅的旅館贊助

陳寶珠

在學期結束前，聞悉老師環島寫生之旅的壯舉真的很感動。因為他愛臺灣這塊土地的心，讓他從年輕就想為這個美麗的島嶼作紀錄。現在，他正用心的，熱情的，不計成本的籌劃整個環島寫生，希望在為這臺灣寶島留下美麗紀錄的同時，引起大家的共鳴，也藉機推廣水彩畫。老師的熱誠與摯愛，讓我衝動的想參與這個有意義的活動，為老師他出一份力量。

網路上看到老師在徵求電腦志工，便斗膽徵求老師讓我加入他的志工行列。但因為不善長電腦，便自我推薦為他尋找此次環島寫生時所需的飯店住宿贊助。老師很隨和，爽快的答應。老師也很純樸的特別交代，他不講究住宿飯店的級別，希望能住宿沿海路線的附近，避免騎機車來回奔波，飯店也只要有網路可用，回傳圖檔和寫信、寫文章就可以了！只是，善良的老師有點擔心，承擔此工作會佔用太多我個人的時間，也怕我因此任務而壓力太大。所以洪老師和我取得共識，一切成果隨緣。

為了推薦洪老師的寫生活動給飯店以爭取他們的贊助，需要進一步了解老師個人資歷以及此次環島寫生活動的詳情，便打電話給老師，請老師提供他的活動行程表及活動文宣。老師親切可愛，二話不說，馬上把環島寫生文宣，「水彩藝術資訊」及「臺灣名家美術100年」，郵寄到我家，沒多久又補寄他的行程表給我。他的效率，令我佩服，也鞭策我更要好好努力爭取各方贊助，才不會辜負他的苦心。

尋找贊助的過程其實並不難，只是比較瑣碎。跟飯店聯絡幾天之後，我就發現要有一個很好的追蹤紀錄工具。否則，總共51個晚上的住宿一定會產生一大堆的飯店名稱，電話號碼，各種聯絡窗口，以及每天都更新的最新狀況，我將很難理出個頭緒，也很容易遺漏某些地點的贊助，或者同個地點重複接受兩家旅館的贊助，這樣必造成老師日後的困擾，對旅館也是很不禮貌的。

所以，我就歸納出一個比較容易追蹤的尋找程序：

1. 在臺灣大地圖上圈出老師行程表上預定停留地點，並標上預定停留日期

2. 用電腦搜尋老師每個停留地點附近的飯店及他們的電話號碼，每個停留點找出約2至3個飯店，並登記在地圖上

3. 按地圖上的順序，一個個打電話詢問每個飯店贊助此活動的可能性及飯店主管的聯絡電話，若有些飯店需要更進一步的活動詳細資料，便透過網路把老師的活動資料寄給他們

4. 與飯店完成基本需求溝通之後，便定期打電話或用 e-mail 追蹤飯店內部的審核狀況。若飯店仍有其它需求，就盡快詢問老師並及時提供給飯店

5. 最後，飯店若無法提供贊助，便致電或寫信謝謝飯店，並接受他們的祝福；飯店如果同意贊助，便再進一步與他們商討贊助細節並謝謝所有人員的參與與用心。

每天將這些最新狀況簡單紀錄在臺灣大地圖上。果然，我的思緒終於井然有序，事情也就簡單多了。

另外的一個問題是時間的緊迫。我在過舊曆年前一個星期開始與飯店聯絡，我擔心過年期間業務或公關經理皆開始放年假，無法聯絡。再加上過完年我馬上要出國兩個月，聯絡上比較不方便。我必須在過年前先了解飯店贊助的可能性及可能的聯絡窗口，並安排出國後與飯店的聯絡方式。很幸運的，使用網路的業者都能理解我的處境，同意用最簡單迅速的網路聯絡。瞬間，聯絡的工作馬上簡單也減少許多。

接著，展開一系列的電話詢問工作。因為地緣關係，便以新竹優先聯絡。新竹 R 飯店的聯絡窗口為飯店 M 經理，寄了多次 e-mail 信件給她卻都不見回音，開始有點擔心飯店業者對贊助活動的冷漠。再度電話聯絡 M 經理，原來我把她的名字拼錯。所以，她根本未收到信件。為了讓經理更進一步了解老師的環島寫生活動，好與她見面，親自為她作個簡介。跟 M 經理會面的前一天我把洪老師及他的畫冊稍微研究並整理一下，希望能把洪老師最好的一面呈現出來。當天，自己也好好打扮一番，好像要去面談找工作一樣的謹慎。M 經理非常友善親切有效率，聽完洪老師的簡介且看完老師的畫冊後，就告知老爺飯店非常熱衷於臺灣的藝文活動，她會稟告飯店總經理並快速通知我他們決定，她更提及其它的姐妹飯店贊助的可能性。

那天，從 R 飯店回家的路上，我好激動。新竹 R 飯店若同意贊助對我們是非常有象徵性的意義的。第一、我們很肯定的知道飯店的贊助是可能的，同時 R 飯店的贊助也使洪老師環島寫生活動的旅館贊助率馬上破零。第二、臺灣飯店業者對臺灣藝文活動的響應遠超過我的期待。第三、如果某個飯店答應贊助，其它地點的姐妹飯店的贊助機率就相對提高，尋求贊助事宜也就事半功倍。想到這些，怎不讓人感到鼓舞興奮呢！

新竹老爺飯店 動的贊助掀起了全臺灣贊助的熱潮。接著花蓮煙波飯店，台南大億麗緻飯店，高雄統茂休閒飯店 ... 各地飯店的贊助蜂湧而至。

有的飯店對洪老師的構想非常敬佩，一口氣贊助了三個晚上，他們也希望台灣能有更多藝術家加入這樣的行列，來讓更多人發現台灣之美，也希望洪老師的作品可以在他們的館內展出，能讓更多外國客人看到國內藝術家的畫作，藉著這樣結合雙方的力量讓台灣之美發揮得更加淋漓盡致。有的飯店也不落人後，願意提供全省各地所有連鎖飯店的贊助。有的飯店更因為洪老師在該飯店開過畫展，便在第一時間就承許老師的住宿。

其中，許多民宿及中小型旅館業者也非常阿莎力的當下答應贊助此活動，而且還謙卑的說：小飯店能有知名畫家進住是他們的榮幸；也有業者可愛的說：飯店空著也是空著，騰出一個房間贊助是小事

一樁；也有業者熱心的提供附近可以使用的網咖，用餐地點等；更有業者特別提早為老師準備早餐以配合他當日行程。一定要提的一點是，有的業者做了最貼心的安排，還唯恐招待不周，便 e-mail　詢問我，有無遺漏任何事項。他們貼心熱情，純樸誠懇，每次都讓我感動的紅了眼眶！這次尋求飯店的贊助對我來說真是驚艷之旅，它讓我把臺灣可愛百姓的熱情、樸實與善良，一次比一次地看得更清楚。每個贊助都有許多驚喜和美麗的結果，每次我都會心一笑，合掌唸一聲：感恩！

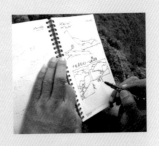

贊助率很快的從 25%→40%→50%→60%→75%→80% 一路快速飆到→90%。有人好心告訴我，90%應該夠了。但是，我覺得 90%與 100%在經濟上效益差別不大，但是意義卻天壤之別。百分百的贊助率是個象徵性指標，代表著臺灣旅館業者對藝文活動的熱愛，及對臺灣土地的熱愛。所以，我堅持繼續尋求贊助。皇天不負有心人，每一個角落都有熱心可愛的台灣人，願意為這個有意義的活動付出，願意贊助一個對臺灣福爾摩莎島很癡很愛的畫家，讓他完成這麼偉大的一個心願。當 T 飯店在電話的那一端說出可以贊助洪老師的住宿時，我真的好激動，真的以身為台灣人而驕傲！因為臺灣所有旅館業者及所有工作人員的的熱誠，果然讓洪老師這次寫生活動的贊助率飆上百分百。

為了記者招待會的造勢活動，新竹的廣告公司也贊助此次活動旗幟一百份，還特別為了配合老師的記者會，在最短的時間內完成製作。當我去領取旗幟時，特別謝謝老闆的盡心盡力，老闆卻謙虛客氣的叫我別掛在心上，還貼心的把我送到門口，其純樸親切可見一斑！

雖然有些業者對於洪老師的寫生環島計畫非常佩服，但基於飯店考量或其它因素不能贊助此次活動，他們也非常貼心的來信告知並傳來他們的祝福，預祝洪老師的活動圓滿成功，為他們也愛的台灣海岸留下永恆的記憶，他們也希望未來有機會再為洪老師服務。雖然他們沒有實際的贊助住宿，但他們誠心的祝福著實刻骨銘心。

在此，要特別感謝所有業者超有耐心，不但撥冗處理洪老師的需求，期間還不厭其煩的接聽我一而再，再而三的電話詢問，並數度轉達我們的需求給主管，也為爭取贊助而努力。最後，他們不但熱誠的贊助住宿而且細心提供溫馨的種種安排。老師的夢就是靠這些熱心的飯店、旅館及民宿業者的支持與鼓勵完成的。因為大家的熱誠與努力，才可能讓近不可能的「百分百贊助」達成。總之，在此藉這個機會感謝大家的熱情，讓洪老師環島寫生路上有你們的愛心相伴相隨。因為有你們，洪老師今年四月，五月的環島寫生才能順利完成，也圓了年輕時美麗的夢。

東台灣海岸寫生記行

<div align="right">鄭萬福</div>

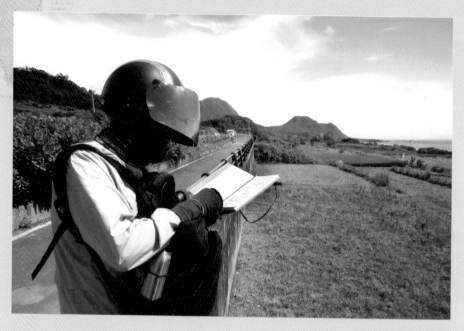

出發之前，先做功課

　　第一次聽到洪老師說：「我計劃要以 56 天騎機車環島，完成 100 張台灣海岸風景寫生作品！」心頭一度震撼！但，根據多年來對老師的了解，他絕不是隨口說說而已！毅力、耐力與行動力驚人的他，果然已經做足功課。翻遍全台公路全圖、交通部台灣地區公路北中南地圖、台灣各地觀光著名景點導覽地圖與 google map，竭盡所能蒐集正確資料、規劃景點、計算里程、熟悉地形、安排時程、天數。顯然，箭已在弦上，蓄勢待發而已。

無意間，勘查了東台灣寫生路線

　　2012 年 2 月 1 日是我退休生效日，和「旅居台北 30 年的老同學們」，從台北開車直奔台東知本，期約「花東 5 日遊」，做為退休回顧之旅。住台東的同學，熱情的帶領我們暢遊於山與海之間，恰巧包括太麻里、知本、富岡、加路蘭、花東海岸公路沿線。加上經由蘇花公路

與宜蘭返回台北，無意間，幾乎勘查了大部分的東台灣寫生路線。這是一個巧合！

自告奮勇，陪同洪老師東台灣寫生

　　回台北後幾經評估、思索，決定向老師提出東台灣海岸寫生隨行的意願！我是花蓮土生土長，也許是因地利之便，加上常往返於此路段，對東台灣海岸較熟悉，應該可以充當導遊的工作吧。終於，洪老師答應了！

整裝驅車從新莊直奔太麻里

出發前，每天不停的注意 facebook 蘇花公路即時路況（這是 24 小時關注蘇花公路，非官方，是個純粹做功德的平台），留意是否坍方？能否安穩通過？4月27日台北連續 3 天的大雨終於停了。一大早 6 點 30 分從新莊驅車前往台東太麻里！下午約 2 點通過花東海岸公路，抵達太麻里曙光公園，與老師聯繫上了！歷經 6 小時車程，終於和洪老師在台東太麻里會合！也再次確認：東台灣的海岸寫生路線是安全的！

由太麻里開始美麗的旅程

第一天天亮時雖陰天，但雲層空隙中卻出現曙光！天空也逐漸開朗，這應該算是和老師同行的好預兆吧！算了一下，他獨自騎機車由西海岸南下，環島寫生已第 28 天，剛好一半。看起來神情仍愉悅，但難掩旅途的疲憊與孤單的形影。開著車跟隨老師的機車，依路況調整前後車距；車少路寬則跟在後，車多路彎、顛跛則超前充當嚮導。交相配合後，兩人也逐漸有了默契。在台 9 南迴公路太麻里段的制高點，我們不約而同被美麗的海灣吸引，立刻停車捕捉這動人的一幕，很肯定的，我們已經開始美麗的旅程。

藍天白雲、碧海椰影、南洋風，一路相隨

從知本進入台東市區後，很快接上台 11 花東海岸公路，路旁行道樹本來都是木麻黃，逐漸被椰子樹取代。前方的藍天白雲、碧海椰影、南洋風，很友善的一路相隨。陽光普照的好天氣，讓人感受到東台灣的熱情！這時候防曬很重要，看老師的妝扮就知道，因為「叔叔有練過」28 天！長時間在烈日下騎車，耐力、毅力、體力都是嚴苛考驗，包裹完整、完全的防護是很重要的。我稱他為「烈日下的勇士」！

風雲難測！隨遇而安～

花東海岸公路是一條山與海之間的美麗公路！礁岩羅列，海灣、海岬交錯其間，常見依山傍海的小漁港，景象如畫，美不勝收。只是這幾天，大約放晴 3 天就會下雨 2 天，老天爺好像三心二意似的，跟我們開玩笑。不過，沒關係沒在怕啦！隨遇而安就好了！

不畏千里跋涉、風吹日曬雨淋，遇美景仍氣定神閒寫生創作！

騎機車行至台東縣時，

洪老師已長途跋涉超過 2000 公里。一路上，烈日下如火烤，風雨時，穿雨衣雨褲雨鞋悶不通風，長時間練就不畏風吹日曬雨淋，遇美景時，雖汗流浹背也能立即氣定神閒寫生創作。這是不容易的！而且，每天都有固定旅程，耽擱不得，否則行程大亂，住宿也成問題。因為，東台灣的海岸公路有些路段是人煙稀少，沒有聚落可供食宿的。還好，平安順心的走完臺 11 海岸公路，回到我的故鄉花蓮啦！

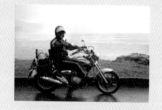

蘇花公路是交通風險最高的路段，也是最壯觀的旅程！

花蓮由於開發較晚交通不便，建設遠落後於西部與北部。因此，少有污染，保留了山林河海與藍天白雲的原貌，也有了「台灣最後淨土」的美稱。花蓮的美就在於山與海之間，尤其是清水斷崖壯闊的山海景緻，名聞遐邇。但，崖下景觀如何？卻是個謎！這次，我特地和洪老師與畫友林月鑫（搭機來花蓮同遊）3 人，徒步來回 3 小時細細品嚐這山珍海味。親臨此幽境，頓時被壯碩的山容崖景所震撼，同時又對緊鄰的浩瀚太平洋驚豔不已，美到內心深處了！這也是我第一次深入此祕境，真感謝良師益友的帶領啊！接著，和平、南澳、東澳也不遑相讓，山海景緻都有如鬼斧神工，美景天成真讓人留連忘返。

氣象報告提醒：鋒面將至，東部、北部山區將有豪

大雨發生！當我們行經東澳之後，也已開始起濃霧了，根據以往經驗，在這之後如冷鋒來襲可能會夾帶大雨而來。心頭一沉，趕快逃！跟老師取得共識後，2 車 6 輪在安全不違規情況之下，盡量提高車速！果然，通過蘇花公路到了南方澳後，真的開始傾盆大雨！隔天公路就坍方中斷了。

藝術源自於心中有愛，愛家人、愛鄉土、愛大自然！

安全抵達宜蘭後，陣雨不斷無法寫生！只好改為

取景拍照、室內作畫或整理照片。老師依舊每天 po 文
至部落格，與粉絲們分享作品與心得。回顧東台灣的行
程，大致上自然景觀完好，沒有大規模人為破壞，仍保
有原始之美。大自然真的需要大家的疼惜，她才會用最
美麗的樣貌，回報我們！因此，我呼籲：大家一起來！
把大地當作家人來呵護！因為藝術源自於心中之愛啊！
大自然容顏如果不再，藝術創作也將會遜色，人們只能
在作品前追憶了。您說是嗎？

自助、人助、天助！按圖施工保證成功！

過了宜蘭，開始由北關進入東台灣海岸另一個經典路
線，台 2 東北角風景區。從萊萊、三貂角、卯澳、福隆、

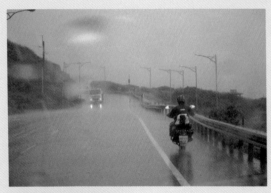

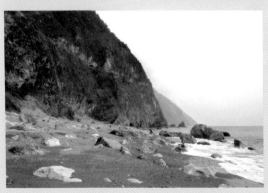

和美、龍洞岬到鼻頭角，
一路上怪石嶙峋，加上岩
岸地形被波蝕平台與斷崖
岩層，水平、垂直立體交
錯的襯托下，形成令人驚
艷的峽谷景觀。一幕一幕
美麗的場景映入眼簾，雖
然仍大雨不斷無法寫生，
但拍照留下紀錄也成果豐
碩。眼看這二十餘天的東
台灣海岸寫生對我來說，
將近尾聲。至於洪老師的
環島之行，離出發地台北
也已經不遠了。接下來，
我因故無法繼續陪同未完
成的旅程，然而從這段時
間的相處，我知道即使沒
有我隨行，洪老師一樣會
如期完成環島寫生海岸百
景的壯舉！因為，東標老
師的耐力、毅力、體力、
事先規劃與執行力超強，
令人佩服！終點已不遠
了，我和眾多粉絲們不但
在淡水漁人碼頭，一起見
證您達陣；也預祝福爾摩
沙 --- 臺灣海岸百景之美
畫展圓滿成功！

我眼中的畫家老公

賴秋燕

照理說當老婆的在介紹老公的時候，應該要保持謙虛，不過我就只是說出事實，應該 OK 吧！

民國 96 年我們相偕從教職工作退休，洪老師開始全心投入水彩協會會務及推廣水彩教育工作，很少在家吃飯，但是每到星期日的晚上，總會拿出渾身解數 做出一桌豐盛晚餐，平日各自忙碌的一家人選一部 MOD 的電影一起觀看，一邊享用先生的愛心創意晚餐，這情景總讓我覺得幸福滿滿。

偶爾跳脫妻子角色來看這個老公，想著一個人如何能把人生的多重角色都扮演得如此恰當稱職，總是嚴格自我要求完美，但卻一點也不苛求身邊的人，在做人方面，他真的是我學習的偶像。

洪老師是個好兒子非常孝順，經常常回家看母親，說個笑話、撒個嬌，每次都能逗得婆婆眉開眼笑。家中有個小姪孫女最喜歡這個叔公，他超有孩子緣和狗狗緣；在家裡他是溫柔體貼幽默風趣博學的好老公，和他在一起的 30 年很開心很幸福， 即使是現在我都還喜歡黏在他身邊；尤其是一起旅行時，總能從他口中獲得更多資訊和對事物觀察的心得，讓旅行收穫更多更精朵。對孩

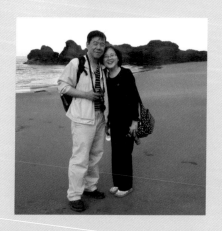

子他是個開明、不囉嗦，給予完全信任、自由、支持的好爸爸。

至於教學上，有許多的學生向我說過他是個認真教學，懂得鼓勵、講解清楚、 態度親切的好老師；和朋友相處總是樂於助人虛懷若谷，偶爾吃些虧多做些事他也不計較。與這樣一個美好的老公相處，一直受到他的呵護，我期待這樣的感覺能一直延續下去；也請洪老師的粉絲們，務必要繼續支持他、愛護他，讓他推廣水彩藝術的理想可以一直延續下去！

老師對藝術的狂熱，可以說的事就多著哪！婆婆常說：洪老師從小就愛畫畫， 只要給他一支筆、幾張紙，他就可以不吵不鬧端坐家中好幾小時。從小就常被公公帶至朋友面前展現他的畫畫天分，他更擇水彩而固執，照理說師大美研所創作組畢業的他，當年修習的油畫學分遠多於水彩，但他就是固執地選擇較冷門的小畫種

水彩；雖然幾次個展叫好不叫座，他也能甘之如飴，他老是說畫不賣可以當傳家寶，這一堆的傳家寶也未免太多了吧！

近年他更自己堅持每一年創作一百張，我想說畫多必不精，他說畫得多其中精品就多。原本退休前周休二日，現在是天天工作，周休無日。2005 年起接掌中華亞太水彩藝術協會之後，所有的精神都投入會務工作，幸好有許多好朋友共襄盛舉，把會務推動得有聲有色。他說畫水彩的人少，大家一起同心協力才能把餅做大，每個人都可以分一口吃。六年的任期屆滿，他很自滿的說沒辜負大家對他的期望，而且還更因此交了好多好朋友，是大豐收的六年。所以卸下重擔的他，接下來就可以更自由的開始思考著能為自己做什麼！

年輕時我們有過一段騎機車通勤的歲月，假日遊山玩水，環島旅行始終是他的夢想。等孩子出生後，這個夢想就用汽車完成了，至於騎機車環島的夢，原來他都未曾忘懷。

大約是去年暑假吧，洪老師開始提出機車環島寫生的

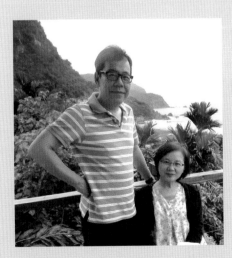

構想，起初我不以為意，認為他只是說說，後來慢慢發現他是認真的。剛開始，讓人有許多擔心，不過有一點我可以確認，依我們出國租車自助旅行多次的經驗，他是很能吃苦耐勞也很有方向感的。我擔心的是怕有些突發狀況，例如行李被偷、壞人搶劫、吃東西時間不正常或無法注意營養均衡，如果不小心生病了怎麼辦？洪老師不僅不擔心，還一直要我放心，他認為在台灣比在國外旅行方便太多，語言是通的，到處都有便利商店；而且帶著手機，隨時可以打電話，一點都不危險。加上效率超高的寶珠幫忙安排了所有住宿的贊助之後，我才稍稍放心。

在 56 天環島寫生中，我擔任後勤支援的工作。在西海岸我分別到台中和台南各一趟，幫忙運送些旗子、畫冊、繪畫用品，再將完成的作品送回家。東海岸因有萬福開車，很開心的跟了台東到花蓮這

一段風景最美的路程。最後路段由基隆開始的北海岸我又擔任後勤補給車一直到淡水，整整 56 天的環島寫生活動很高興終於在 5 月 26 日完成了，老公終於又可以天天回家了。畢竟在旅途中透過電話或 skype 聯絡還是沒有本人陪在身邊來得踏實，在陪伴寫生的過程中最教我印象深刻的是老公有時一進投宿飯店，立即拿出未完成的畫作繼續完成，有時可以蹲坐在房間地上一兩個小時完成畫作，真是帥呆了！認真的男人最帥不是嗎？其實我是很感動的！在花東海岸跟車時剛好是梅雨的季節，幾次在大雨中，我端坐在車內看他孤獨的騎著機車的身影，令人心疼也令人驕傲，這就是我老公！一個堅持畫下台灣海岸百景的畫家，他正在圓一個夢！

環島寫生歸來，不是結束而是另一個忙碌的開始，他很貪心地要同時完成三件大事，一是完成 100 張以上滿意的作品來展出，二是出版一本展覽作品的畫冊，三是寫一本有關這次環島寫生紀錄的書，因此每天比朝九晚五更早出晚歸，不停地畫畫、寫作，整理、挑選、汰換作品。這時我終於可以派上用場了，在每張畫上標示名稱、經緯度再輸入電腦，確認贊助名單及分組，編製開幕時畫冊領取名冊，和老師、萬福、小丸子開會討論書的內容、書名，還被欽點寫這篇文章等等，我終於有幫到一點忙了，開心！

祝福我眼中的完美老公在這次的畫展能圓滿成功，更期待大家對他的認真給予肯定！

與畫家牽手 30 年的

賴秋燕

寫於 2012 年 9 月

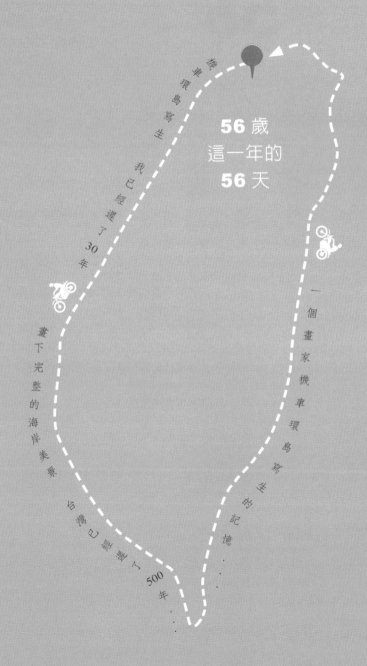

56歲
這一年的
56天

機車環島寫生

我已經過了30年

畫下完整的海岸美景

台灣已經過了500年……

一個畫家機車環島寫生的記憶……

台灣 水彩 海岸 環島 機車 寫生 福爾摩沙

56歲 這一年的 56天

一 個 畫 家 機 車 環 島 寫 生 的 記 憶

金塊 文化
Collection 05

作　　　者	洪東標	
發　行　人	王志強	
主　　　筆	林月鑫	
撰　　　文	林月鑫、陳寶珠、鄭萬福、莊美英、賴秋燕	
美 術 編 輯	連玉蘭	
攝　　　影	洪東標、鄭萬福	

出 版 社	金塊文化事業有限公司
地　　址	新北市新莊區立信三街 35 巷 2 號 12 樓
電　　話	02-22768940
傳　　眞	02-22763425
E-mail	nuggetsculture@yahoo.com.tw

匯 款 銀 行	上海商業儲蓄銀行新莊分行（總行代號◎ 011）
匯 款 帳 號	25102000028053
戶　　名	金塊文化事業有限公司

總 經 銷	商流文化事業有限公司
電　　話	02-22288841
印　　刷	詠富資訊科技有限公司
初 版 一 刷	2012 年 11 月
定　　價	新台幣 250 元

ISBN：978-986-88303-6-3

國家圖書館出版品預行編目 (CIP) 資料

56 歲這一年的 56 天：一個畫家機車環島寫生的記憶 /
洪東標作 . -- 初版 . -- 新北市：金塊文化，2012.11
160 面；16x23.5 公分 . -- (Collection；5)
ISBN 978-986-88303-6-3(平裝)
1. 水彩畫 2. 寫生 3. 臺灣遊記
948.4　　　　　　　　　　　　　　　101020616